仿真度 100%，日本名師傳授獨家調色配方、製作細節和訣竅

水果&蔬菜造型蠟燭

這些蔬果蠟燭看起來像真的一樣！
名師獨家教授，步驟全圖解！

兼島麻里 ◎著
Demi ◎譯

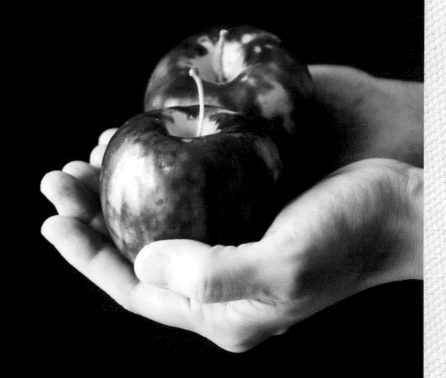

r
朱雀文化

作者序

我與蠟燭的邂逅始於十二年前，

契機是某天我在街上碰巧看到了蠟燭。

「啊，我想做！」我的直覺這樣告訴我，

於是當天就買了鍋子、棉線、

佛壇用的蠟燭等器材，著手做起蠟燭。

由於當時製作蠟燭的教學書籍或手作蠟燭教室都不多，

有好一陣子我都是獨自嘗試，從錯誤中學習。

我幾乎每天失敗，有時也會成功……不斷反覆這個過程。

儘管如此，熔解蠟材、將蠟液倒入模具裡、調色，

所有的工序都非常新奇，我仍記得自己宛如做實驗般，

心中充滿了興奮感。

時至今日，製作和點燃蠟燭已經成了我生活中的一部分。

蠟燭仍持續點綴每天的生活，為我帶來感動。

書中介紹的蔬菜和水果造型的蠟燭，

是我想完美重現自然的造型美，

特意寫實地還原它們的顏色、質感與外型，

同時一邊想像點燃時的樣子，一邊製作出來的。

如果大家能感受到自己認真、精心地製作每個作品時的愉快氛圍，

是多麼令人開心的事。

完成蠟燭後，請試著輕輕地點燃蠟燭。

如果是蘋果蠟燭，到燃盡為止約有十二個小時……

請大家望著搖曳的火光，讓心靈享受片刻的寧靜。

兼島麻里

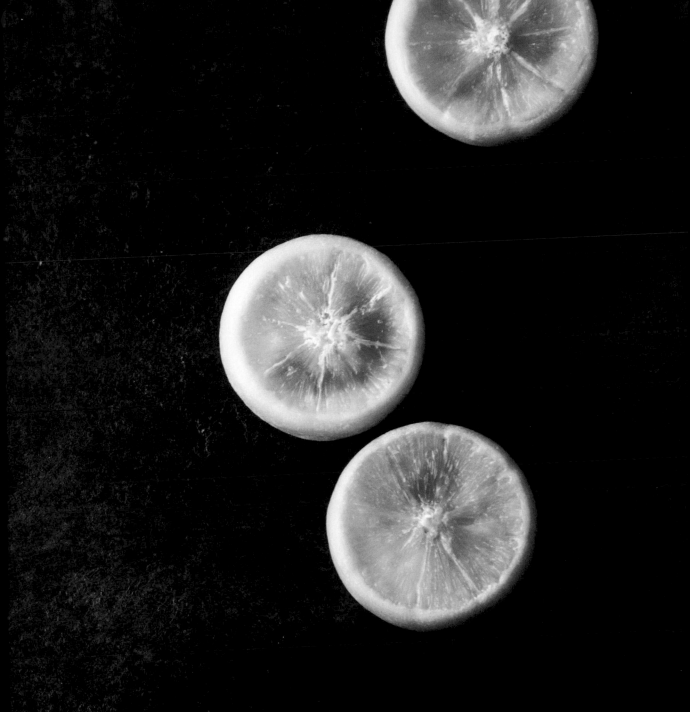

目錄
Contents

開始製作之前
製作手工蠟燭的基本知識

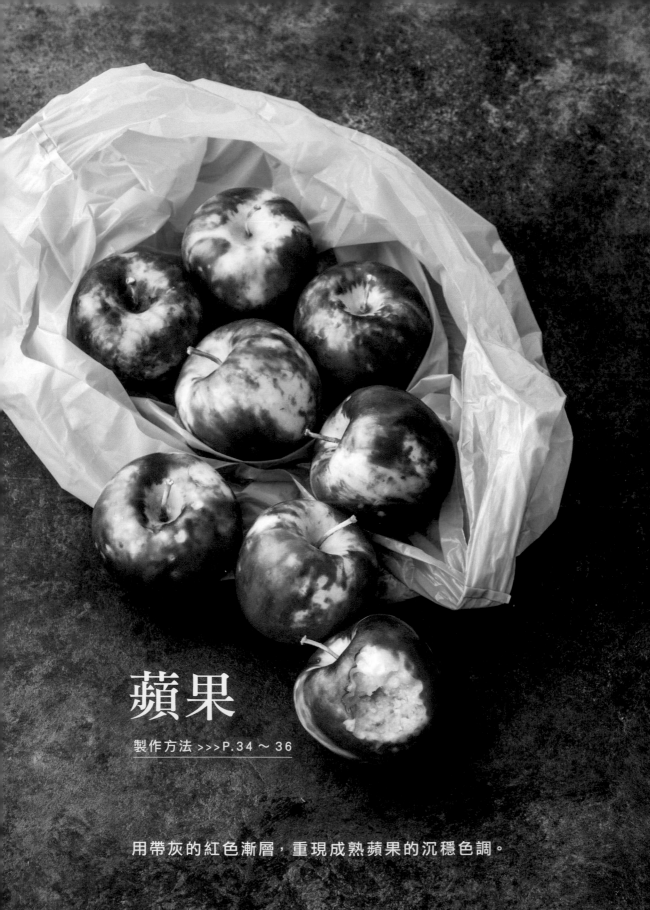

蘋果

製作方法 >>>P.34 ～ 36

用帶灰的紅色漸層，重現成熟蘋果的沉穩色調。

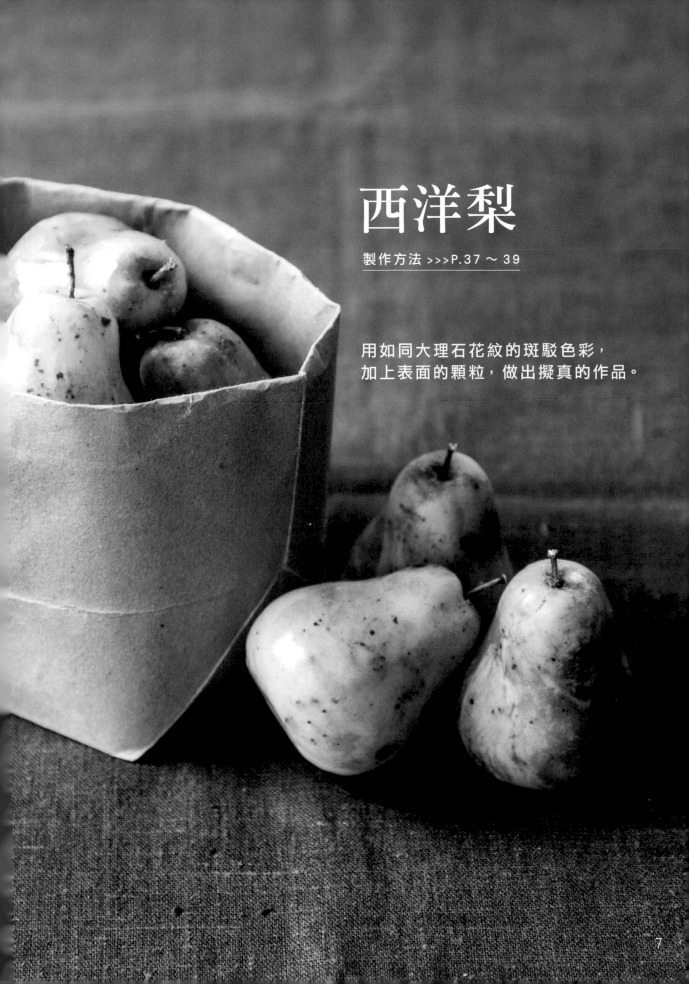

西洋梨

製作方法 >>>P.37 ～ 39

用如同大理石花紋的斑駁色彩，
加上表面的顆粒，做出擬真的作品。

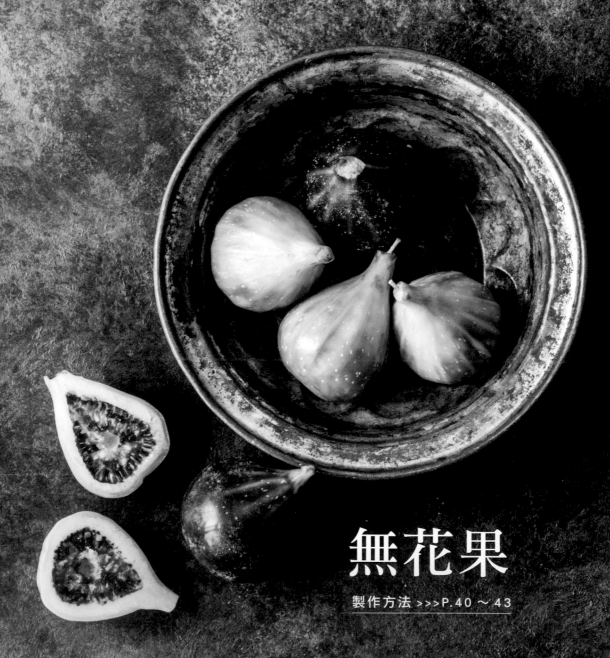

無花果

製作方法 >>>P.40～43

表面光滑，果肉凹凸不平，並且帶有濕潤感……

藍莓

製作方法 >>>P.44 ～ 45

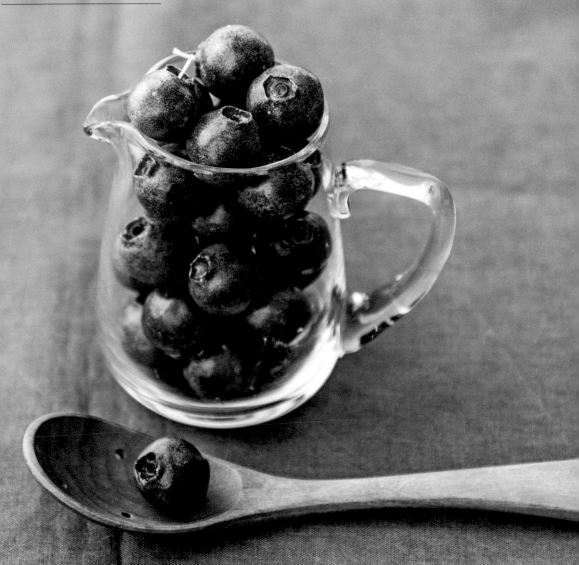

因為剛採收下來，所以表皮還有些白白霧霧的。

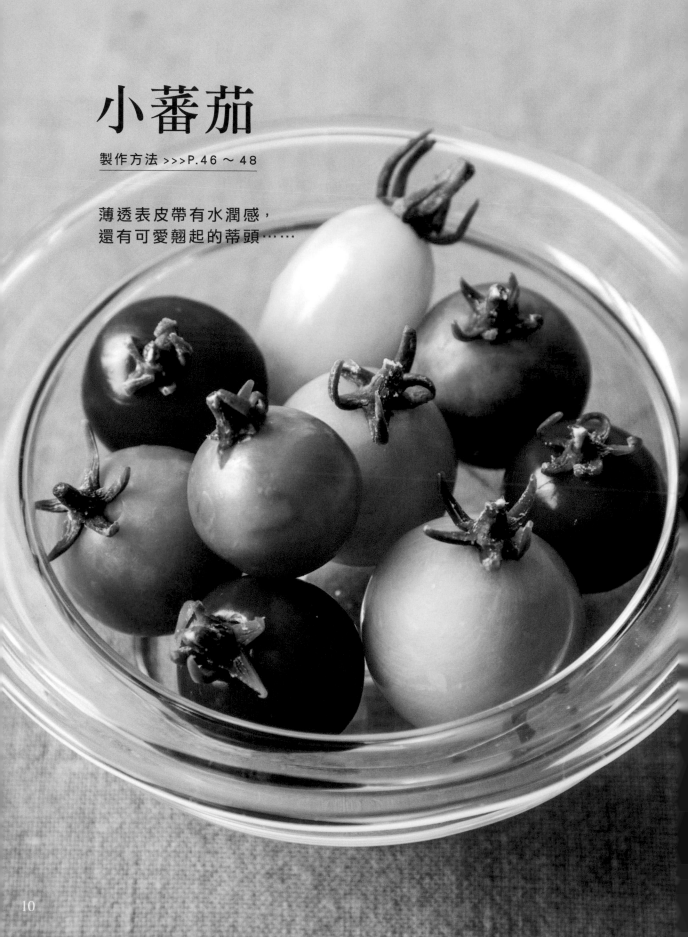

小蕃茄

製作方法 >>>P.46 ～ 48

薄透表皮帶有水潤感，
還有可愛翹起的蒂頭⋯⋯

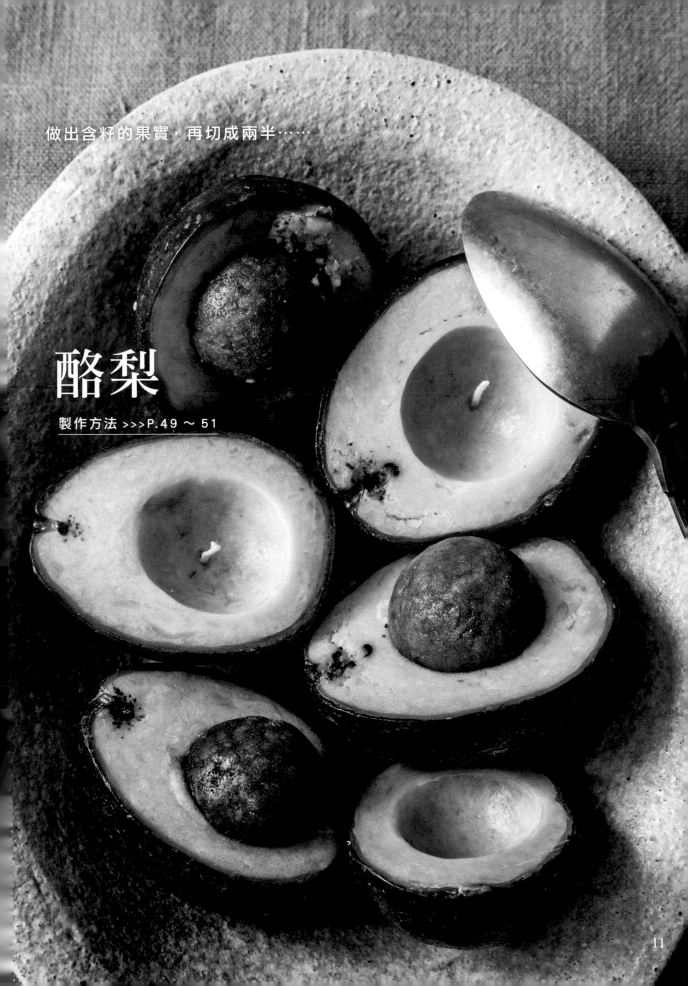

做出含籽的果實，再切成兩半……

酪梨

製作方法 >>>P.49 ～ 51

甜菜

製作方法 >>>P.52 ～ 54

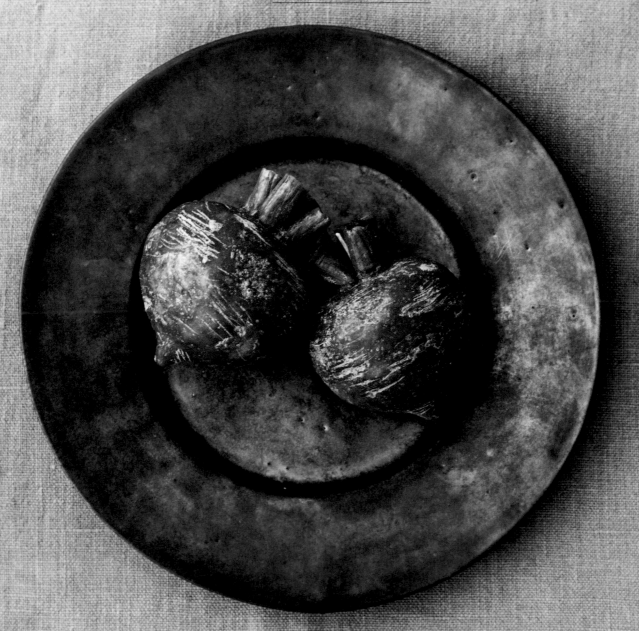

用擦傷的表皮,呈現
土壤的氣息和剛採收的自然風味。

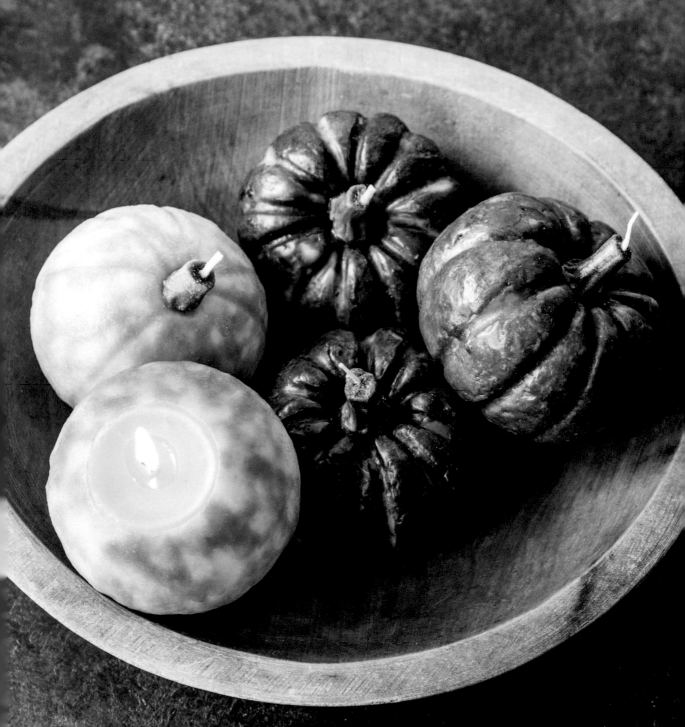

常見的南瓜和色澤較淡的伯爵南瓜。兩者都是手掌大小。

南瓜

製作方法 >>>P.55 ～ 57

※ 伯爵南瓜是日本特有品種，是一種白皮栗子南瓜。

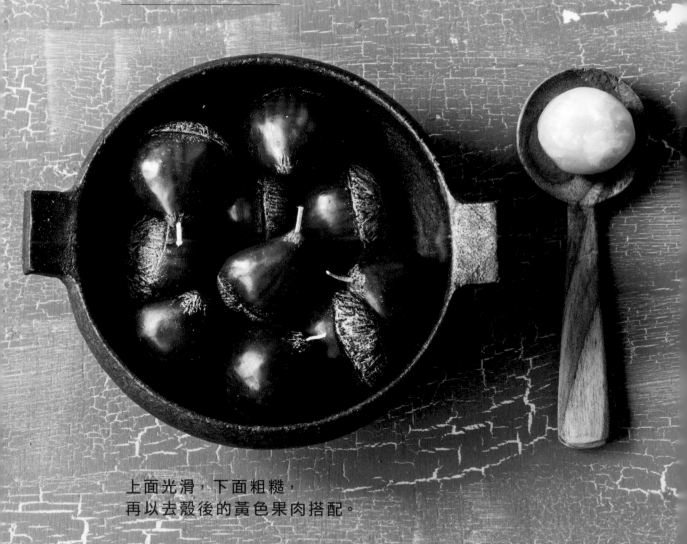

栗子

製作方法 >>>P.58 ～ 60

上面光滑，下面粗糙，
再以去殼後的黃色果肉搭配。

柿子

製作方法 >>>P.61 ～ 63

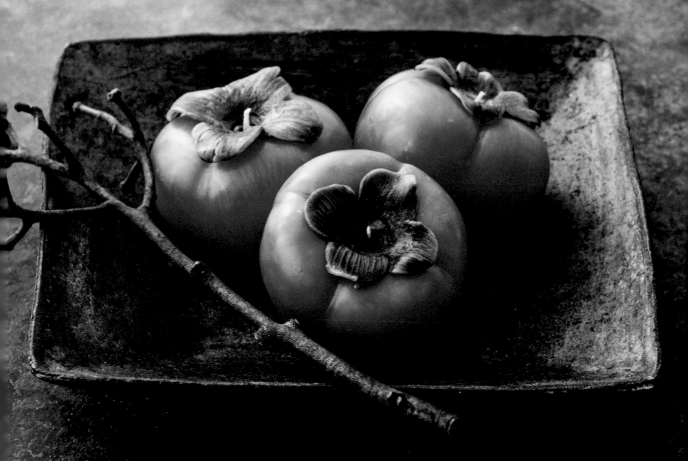

被冬天的風吹乾的蒂頭，正是柿子的迷人之處。

凸頂柑

製作方法 >>>P.64 ～ 66

在表面做出細小的孔，呈現出柑橘類表皮特有的凹凸感。

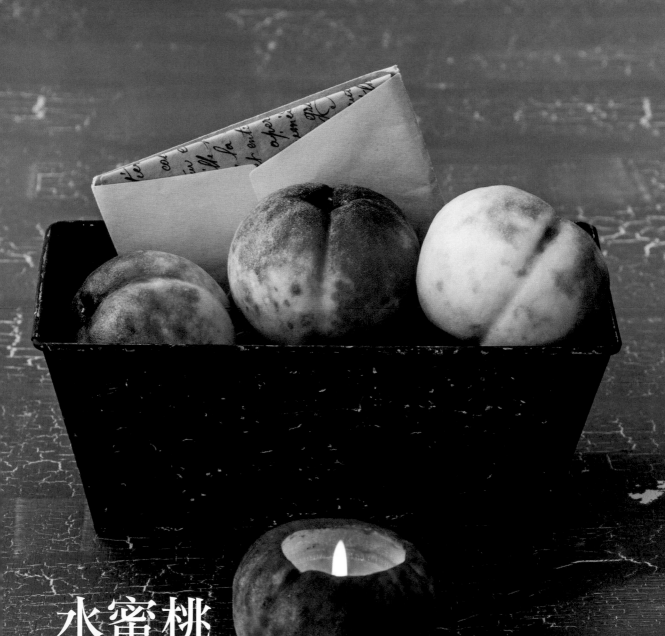

水蜜桃

製作方法 >>>P.67 ～ 69

重複疊上蠟材，醞釀出表面的絨毛觸感。

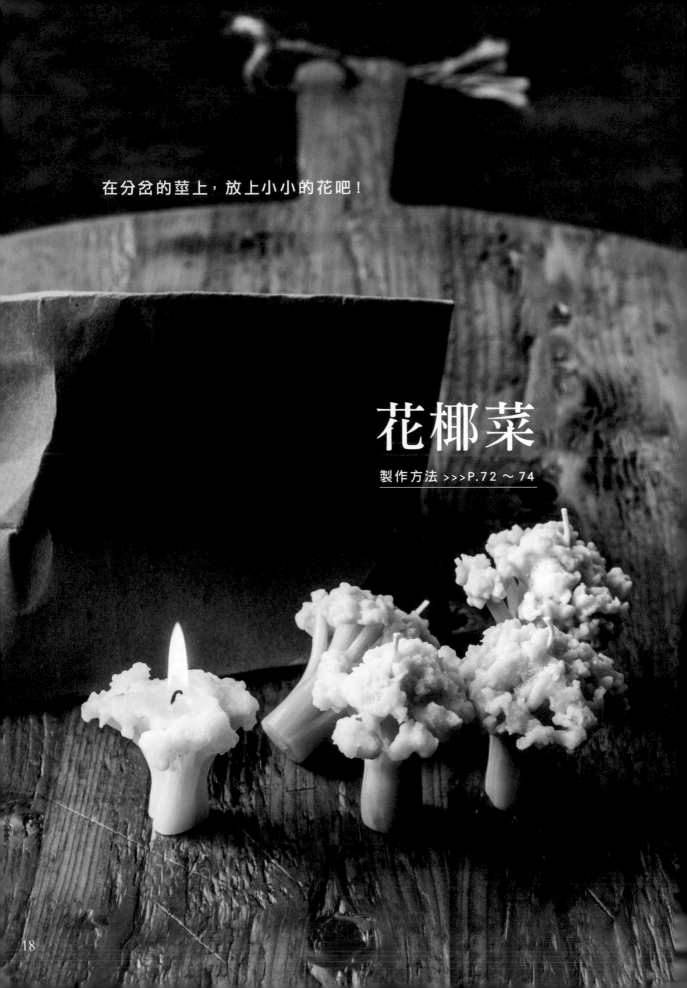

在分岔的莖上，放上小小的花吧！

花椰菜

製作方法 >>>P.72 ～ 74

甜椒

製作方法 >>>P.75 ～ 77

仔細磨亮表面，做出新鮮果皮的光澤感。

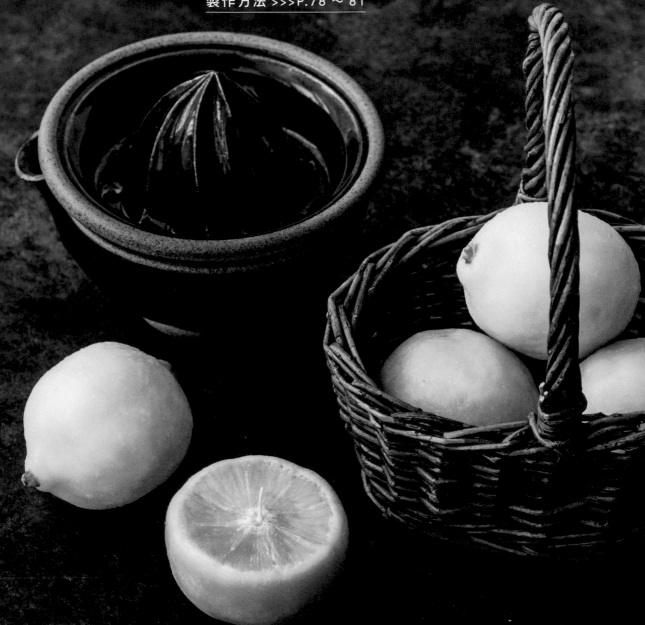

檸檬

製作方法 >>>P.78 ～ 81

果肉的顆粒及透明感,令人感覺到酸味。

荔枝

製作方法 >>>P.82 ～ 83

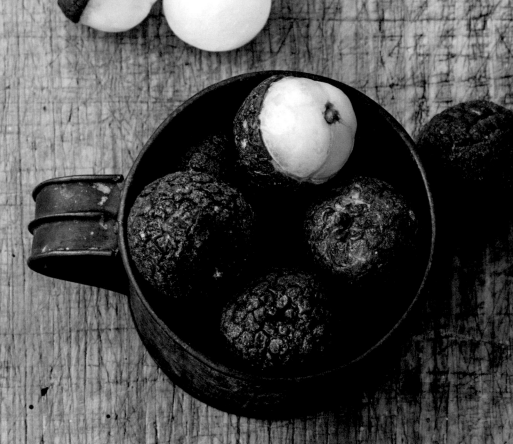

堅硬的皮和半透明果肉對比，正是這個作品的魅力。

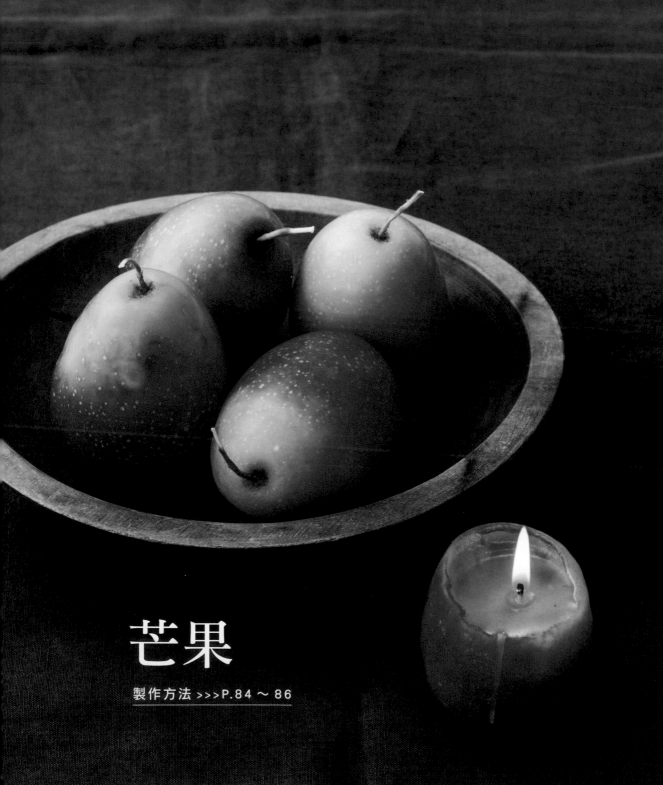

芒果

製作方法 >>>P.84 ～ 86

從橘色轉變為紅色漸層，表示果實已經完全成熟。

楊桃

製作方法 >>>P.87 ～ 89

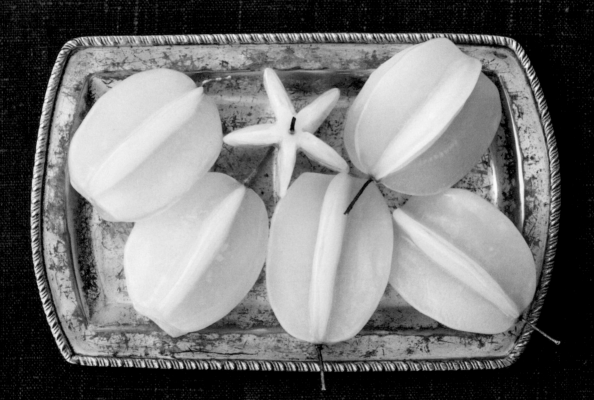

多麼美麗的星形！特別搭配了帶有熱帶氣息的粉紅燭芯……

無論厚薄都很可愛。
圓形的洞是用吸管做出來的。

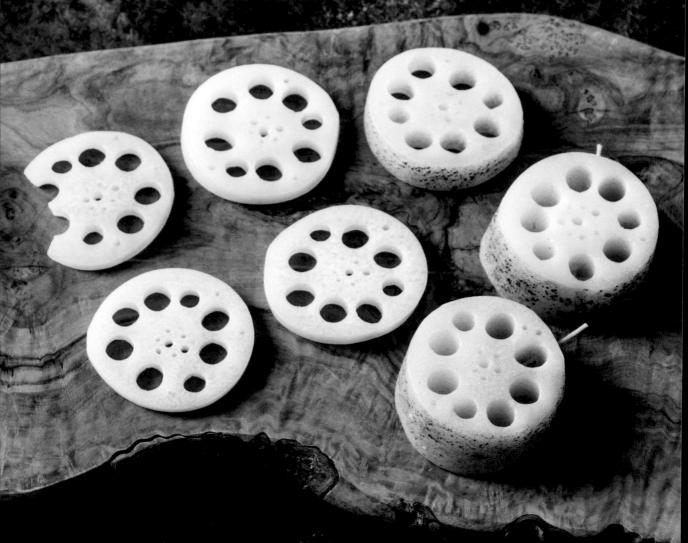

蓮藕

製作方法 >>>P.90 ～ 92

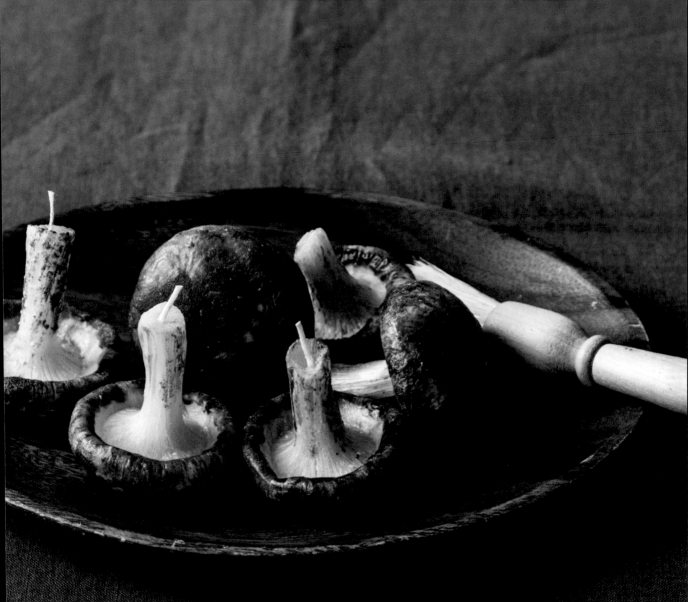

香菇

製作方法 >>>P.93 ～ 95

用捏黏土的要訣塑型。在菇柄和菇傘內劃出溝槽，使造型更寫實。

製作手工蠟燭的基本知識

蠟 材

蠟材是用來製作蠟燭本體的材料。本書中會使用到下列五種蠟材，以最多人使用的石蠟為主，配合各作品的特徵混入少量其他蠟材。混合的方法可參照各作品的製作說明頁。

石蠟

從石油中提煉。熔解後變成透明液體，凝固後為乳白色。若用高溫（120℃以上）持續加熱，蠟材會劣化，變黃或發臭。有小球、顆粒、板狀三種形狀。熔點（蠟材開始熔解的溫度）為 47～69℃，書中使用的是「熔點為 55℃」、「小球」的石蠟。凝固速度較慢，有較長的時間可操作。

微晶蠟

從石油中提煉出。在石蠟中混入 5～10% 的微晶蠟，可減少氣泡或裂痕產生，使蠟材更不透明。書中使用「熔點為 81.5℃」、「板狀」的微晶蠟。可把蠟放在砧板上，用薄菜刀沿邊緣一點點切（左下圖）。因易沾灰塵，切完須放入有蓋的密封容器中保存（右下圖）。

硬脂酸

從牛油中提煉出的蠟材。在石蠟中混入 5～10% 的硬脂酸，可以增加硬度，提升蠟材的收縮比率，也具有減少氣泡的效果。蠟材會發白，變得不透明。熔點為 57℃。書中主要是單獨使用，製作用來呈現蠟燭表面質感的「沙粒」。（沙粒的製作方法可參照 P.29）

蜂蠟

由工蜂腹部的腺體分泌而出，用來構成蜂巢的蠟材，可以單獨或是混入其他蠟材中使用。具有獨特的甜香，黏著性強，適合用來製作造型精細的作品。有未經漂白和漂白過的蠟材。熔點為 63℃。書中是用比較適合用來上色的「漂白蜂蠟」。

液態蠟

以天然氣為原料，幾乎沒有任何雜質，清透環保的液體蠟。書中會在需要修飾蠟燭表面，使表面變得平滑時使用。

燭芯與底座

挑選燭芯非常重要。如果燭芯太細，燭火會很小，容易熄滅。而太粗的話，燭火又會太大，容易燒焦。書中依據蠟材的種類、調配比例、蠟燭的尺寸、內含的顏料量，挑選適合的燭芯種類及尺寸，並且經過燃燒實驗。

三股編織燭芯

書中使用的是適合搭配石蠟的棉製燭芯「三股編織燭芯」。包裝上的「4×3＋2」，是指用三股棉線（一股有四條細棉線）〈4×3〉，沿著當作主軸的兩條粗燭芯〈＋2〉編織而成。前面的數字表示一股裡有幾條細棉線，所以數字越大，燭芯也會越粗。書中會用到「2×3＋2」、「3×3＋2」、「4×3＋2」這三種尺寸。

兩條主軸

一股有四條細棉線

燭芯的構造

這是將「4×3＋2」的燭芯分解後的樣子。是用三股棉線（一股有四條細棉線）沿著作為主軸的兩條粗燭芯編織而成，也因為有兩條當作主軸的粗燭芯，燭芯比較不會倒在燃燒熔解的蠟池中。

底座

加裝在燭芯底部的五金，用來固定燭芯，使燭芯不易傾倒。

使用蠟材的基礎工序

這是書中幾乎所有作品都會用到的蠟材處理工序。在各作品的製作說明頁中，會再詳細說明，不過讀者們可先記住大致的處理流程。

1 加熱熔解

將所需的蠟材放入鍋中，用 IH 爐加熱熔解。如果只需要熔解少許蠟材，可將 IH 爐設定在低溫，分次少量慢慢熔解。如果要設定為中～高溫，蠟材會瞬間熔解，溫度也會急速上升，不僅易使蠟材的品質劣化，也有可能引發火災，操作時需多留意。

2 打發

將1熔解的蠟材稍微放置，等表面開始出現一層膜的時候，用打蛋器攪拌（打發）。之後會用這些打發後的蠟材製作蠟燭的基底。

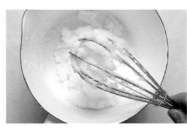

3 製作基底

打發後的蠟材降到可以徒手觸碰的溫度後，用手揉捏，捏出蔬菜或水果的形狀。

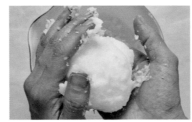

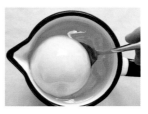

浸蠟
是指將蠟燭浸入熔解的蠟材中。書中主要是用在給蠟燭表面上色、使表面變得光滑，或是做出光澤感，有時也會使用未染色的透明蠟材。而浸蠟次數和蠟材的溫度，也會影響到浸蠟後呈現的效果。

燭芯過蠟的方法

燭芯在使用前，表面要先上一層蠟。這個動作稱為「過蠟」，書中大多數作品使用的燭芯，都有事先做好過蠟的處理。

1 浸蠟

用鍋子熔解適量的石蠟，讓蠟的溫度介於 80～90℃，把燭芯浸入蠟中數秒，再用免洗筷挾起。

2 等蠟凝固

用衛生紙拭去燭芯上多餘的蠟，讓燭芯維持在緊緊拉直的狀態下等蠟凝固。

加裝底座的方法

書中有部分作品會用到底座。可參考以下的方法，為燭芯加裝底座。

1 裝上燭芯

將燭芯穿入底座突起的部分。

2 固定

用尖嘴鉗確實地夾緊底座突起的部分，使燭芯無法移動，固定在底座上。

顏料

調色和上色是製作蠟燭的妙趣所在。上色的材料主要有顏料和染料兩種，書中為了在不點燃的情況下，也能將蔬果蠟燭當成家中擺設來欣賞，選用了比較不會染色、褪色的顏料。

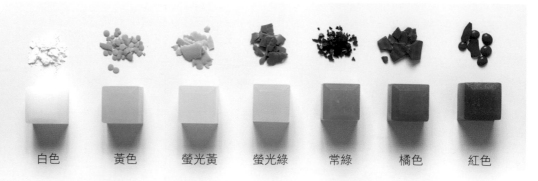

| 白色 | 黃色 | 螢光黃 | 螢光綠 | 常綠 | 橘色 | 紅色 |

顏料的特性

發色效果佳，能呈現鮮明的色彩。不易褪色或變色，並且耐熱。書中用的顏料有十三色。碎片狀的細小顆粒是顏料本體，方塊是將顏料混入蠟材中凝固後的樣子。

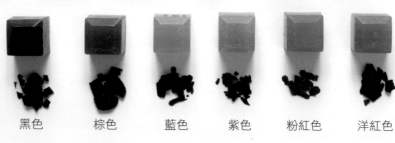

| 黑色 | 棕色 | 藍色 | 紫色 | 粉紅色 | 洋紅色 |

調出獨創的顏色

顏料不僅可以單獨使用，也可以相互混合，調出喜歡的顏色。就算是相同的作品，只要色調不同，成品就能呈現出另一種氛圍。

常綠色

常綠色＋白色

常綠色＋黃色

常綠色＋藍色

常綠色＋棕色

常綠色＋黑色

常綠色＋白色＋黃色

常綠色＋棕色＋藍色

常綠色＋黑色＋黃色

常綠色＋白色＋黃色＋棕色

常綠色＋黑色＋藍色

常綠色＋黑色＋橘色＋棕色

顏料的變化

右邊是以常綠色為基本色，再分別混入少量其他顏色，調出不同顏色，由此可見常綠色的豐富變化。

使用顏料

使用時，會將粉末狀的顏料混入加熱熔解的蠟材中。一邊觀察，一邊少量增加來調整顏色。

① 加入顏料

將少量顏料加入熔解的蠟材中。若顏料顆粒太大，用手弄碎或用美工刀切碎來調整顏料量。顏料在蠟材中的佔比是 0.1～0.2%，在蠟材溫度 80～90℃時加入。溫度太低顏料無法全部溶解，會沉澱在鍋底，而放入過多顏料會造成燭芯阻塞，使燭火變小或熄滅。

> 顏料量很少，所以各作品的材料中未明確寫明用量，建議參考各個蠟燭上色後的蠟材顏色（製作說明頁中的圖片），再分次少量調色。

② 溶解顏料

加入顏料後，用打蛋器或免洗筷輕輕攪拌，使顏料溶解。無法完全溶解時，可以用免洗筷壓碎顏料，加速溶解。

＊開始製作前，事先用各個鍋子加熱熔解蠟材並混入顏料，有助於製作流程順利進行。

調出霧灰色調

在單色顏料中混入黑或棕色調出霧灰調的顏色，讓作品呈現古樸、典雅的質感。這裡以常綠色試試！

① 準備顏料

準備當基底的常綠色，以及用來調色的棕色兩種顏料。

② 溶解常綠色

將常綠色顏料加入熔解的蠟材中，用免洗筷攪拌溶解。

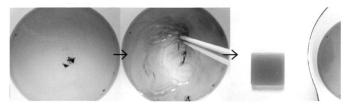

③ 加入棕色

在②中加入少許棕色，用免洗筷攪拌溶解後，就能調出帶有霧灰色調的顏色。可以依照自己喜歡的色調來調整顏料的用量。

＊如果用黑色調色，會降低顏色的明亮度。因為黑色顏料很難溶解，使用時要仔細地攪拌。

製作沙粒

沙粒是利用硬脂酸做成的顆粒狀蠟材。製作某些作品時會將沙粒沾、黏在蠟燭的表面，營造寫實的質感。

使用黑色、棕色、橘色這三種顏料，可調整顏色的比例，做出深淺兩種色調的沙粒。

① 溶解黑色

把硬脂酸放入鍋中加熱熔解，先加入黑色顏料。

② 加入棕色

加入棕色後攪拌混合。

③ 加入橘色

也加入橘色。由於做成沙粒後顏色會比較淡，所以要放入比想像中的成品顏色更多的顏料。

④ 打發蠟材

等到蠟材稍微凝固，表面的質感開始出現變化時，用打蛋器攪拌。

⑤ 繼續攪拌

攪拌過程中蠟材變得更黏，但不要停手繼續拌，就會變成沙粒般粗糙細碎的質感。

⑥ 調整大小

用手捏碎較大的顆粒。如果沙粒大小有些許落差也沒關係，反而會更像真正的沙粒。

工具

這裡要介紹製作蠟燭時會使用的工具。工具齊全，能做的作品種類就越多，操作時更有效率。

IH 爐
熔解蠟材時使用（直火熔解蠟材非常危險）。雖然有一台就能製作了，但若能準備兩台的話，能大幅提升工作效率。
〈注意用火安全〉
加熱途中千萬不要離開現場，並且要隨時注意鍋子的狀況。

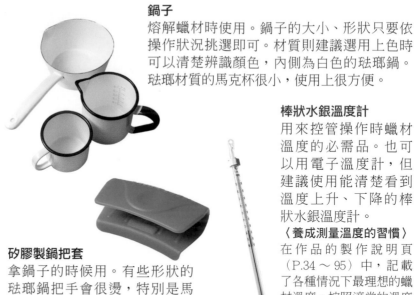

鍋子
熔解蠟材時使用。鍋子的大小、形狀只要依操作狀況挑選即可。材質則建議選用上色時可以清楚辨識顏色，內側為白色的琺瑯鍋。琺瑯材質的馬克杯很小，使用上很方便。

棒狀水銀溫度計
用來控管操作時蠟材溫度的必需品。也可以用電子溫度計，但建議使用能清楚看到溫度上升、下降的棒狀水銀溫度計。
〈養成測量溫度的習慣〉
在作品的製作說明頁（P.34～95）中，記載了各種情況下最理想的蠟材溫度。按照適當的溫度製作，是完成美麗蠟燭的不二法門。若是溫度不同，即使按照同樣的工序製作，也無法順利重現作品，要特別留意。

矽膠製鍋把套
拿鍋子的時候用。有些形狀的琺瑯鍋把手會很燙，特別是馬克杯，會變得非常燙手，有鍋把套會比較方便拿取。

電子秤
用來測量所需的蠟材分量。

美工刀
用來切割蠟燭。

菜刀
切微晶蠟時會用到。

湯匙
聚集打發後的蠟材，或是浸蠟時使用。建議選用金屬製的湯匙。

剪刀
用來剪燭芯或薄片狀的蠟材。剪薄片狀蠟材時，尖頭剪刀比較好用。

打蛋器
用來打發蠟材。跟用免洗筷打發相比，可以打出質地更細緻的蠟材。

尖嘴鉗
加裝底座時使用。

黏土用刮刀
用來做最後的細節處理，像是在蠟燭表面劃出溝槽。

銅刷
想讓蠟燭表面變得凹凸不平，重現特定質感時使用。

雕刻刀
用來雕刻蠟燭表面。書中會用到的是角刀、圓刀、平刀。

金屬刮刀
用於刮取鍋內的殘蠟。

鑽孔刀
在凝固變硬的蠟燭上，鑽出讓燭芯穿過的孔洞時使用。（如果作品還帶有餘溫，有些軟的時候，也可以用針或是竹籤鑽洞。）

調理盤
想讓蠟材表面變得平整時使用。在整理材料、清理工具時，也是很好的幫手。

矽膠模具
用來倒入少量蠟材，等蠟材凝固。也可以把用剩的蠟材倒入模具裡，等凝固後再保存。

筆
將顏色塗在蠟材上。時使用建議準備幾支粗細不同的筆，用一般的水彩筆就可以了。

針、木柄錐、錐子
用於在蠟燭表面鑽洞或是加上紋路。

電烙鐵
用來連接蠟材和固定燭芯。電烙鐵的前端若沾上蠟材很容易冒煙，所以要經常拭除上面多餘的蠟材。此外，因使用時常會冒煙，最好在通風的環境下使用。
〈小心燙傷〉
使用中或是剛用完時，電烙鐵的前端（烙鐵處）仍然會很燙，小心別讓手碰到了。

吹風機
可以用熱風吹軟變硬的蠟材，是處理沾附在工具上的蠟材時的好幫手。

熱風槍
可以適度地熔解蠟燭的表面，做出花紋或質感。書中使用時，會在熱風槍前端裝上專用的細長噴嘴。操作時，建議和作品保持一段距離，一次的連續使用時間約 1～10 秒。使用時要小心，如果熱風槍太靠近作品或使用時間太長，可能會使作品過度熔解，失去原有的表面質感。使用前務必先閱讀使用說明書。
〈小心燙傷、火災〉
熱風槍會噴出 300～600℃的高溫。噴嘴處不僅在使用中，就連關掉電源後也會維持高溫一段時間，所以在完全降溫前千萬不要觸碰噴嘴，也不要將易燃物放在噴嘴附近。

其他消耗品

①**紙杯** 將液狀的蠟材移入其他容器時使用。
②**免洗筷** 用來溶解顏料或是打發蠟材。
③**竹籤** 用來插入較大的蠟燭中，鑽出燭芯用的洞，或是用於在表面劃出花紋。
④**烘焙紙** 想讓蠟材變成薄片狀時使用。此外，製作時若將烘焙紙鋪在桌面上，假使打翻了蠟材，也比較不會在桌面留下污漬。在烘焙紙上凝固變硬的蠟材可以輕易地剝下，重新回收再利用。當成鍋墊也很好用。
⑤**衛生紙、餐巾紙**
用來拭去沾附在工具上的蠟材。

離型劑
（可用沙拉油代替）
事先噴在操作時會接觸到蠟材的調理盤等容器上，讓容器表面更滑順，之後就能輕易地取下蠟材。

製作蠟燭的環境

以 IH 爐為首，製作時會使用到各種電器用品，所以最好選擇附近就有插座，通風良好的地方。由於室溫也會影響到蠟燭製作，選擇可用空調調節室溫的環境也很重要。尤其冬天蠟材硬化的速度比春夏來得更快，室溫太低的話，將不利於製作。

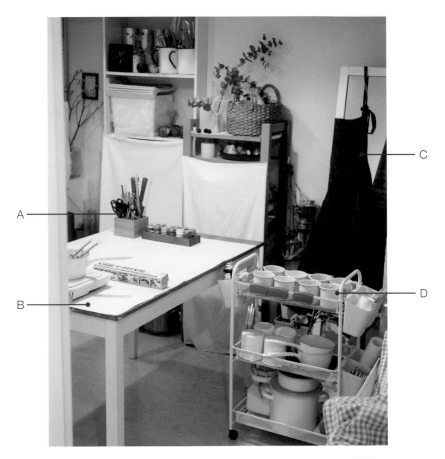

A 小型工具的收納

將溫度計、剪刀、筆等使用頻率高的小工具，全都收納於有分格的筆筒裡，更能方便取用。

B 工作桌

把大張的紙鋪在桌上，四角用膠帶固定，就能避免弄髒桌面。比起報紙或傳單，建議使用不容易被蠟材弄髒，也較耐用的模造紙。使用白色模造紙，便能用全新的心情面對作品，若紙弄髒了可換上新紙。也可將弄髒也沒關係的布或模造紙鋪在地板上，就能放心製作了。

C 服裝

操作時蠟材會噴濺四散，不僅可能會弄髒桌面和地板，也有可能弄髒衣物。建議穿圍裙或是不怕弄髒的衣服操作。

D 工具的置放與收納

鍋子和材料、工具可以全部收在可移動式推車上。操作時，只要將推車推到桌子旁邊，即可立刻取出所需的工具或材料，還有平常也可以推去其他方便收納的地方。

經常清理工具

□沾附在鍋子上的蠟材
用 IH 爐稍微加熱，再以衛生紙拭除。

□鍋子和 IH 爐
IH 爐旁常備有摺成四摺的餐巾紙或抹布。製作時必須在蠟材凝固前，不時拭去沾附在鍋子嘴口、側面、底部（外側）或 IH 爐表面的液狀蠟材。

□經常使用的工具
（打蛋器、金屬刮刀、湯匙等）
工具可以一併放在調理盤上用吹風機加熱，等上面的蠟材熔解後，再全部用衛生紙拭除。

點燃蠟燭時的注意事項

□一次的燃燒時間
約 1～1 個半小時

第一次點蠟燭時，要讓蠟燭持續燃燒 1～1 個半小時。如果反覆在短時間內熄火的話，下次再點燃時，蠟燭就只有一開始熔解的地方會燃燒。

□若是燭芯傾倒了……
利用鑷子等工具讓燭芯直立，挪回中央的位置。

□燭火很小的時候……
先熄火，把囤積的蠟液倒入紙杯中丟掉。本書中，由於水果蒂頭使用了比較多顏料，剛點燃時的燭火通常會比較小。若覺得燭火很小，可先讓蠟燭燃燒一陣子，等累積一定程度的蠟液後熄火，丟掉囤積的蠟液，再重新點燃蠟燭。

□燭芯前端變黑，燭火很大，燃燒途中燭火會劇烈搖晃，這種時候怎麼辦？
先熄火，把燭芯稍微剪短一點。

□點燃蠟燭的地點
避免在空調附近，或是風很強的地方點燃蠟燭，因為燭火會劇烈搖晃，影響到燃燒時的狀況。將不可燃的器皿放在蠟燭底下後再點燃。另外，點燃前一定要確認周遭是否有易燃物品。

如何保存蠟材

□放進透明塑膠袋裡

若上色後的蠟材有剩，或想隔幾天再使用，可將蠟材放入透明塑膠袋，並於袋上寫明蠟材的調配比例、製作日期、混入顏料等再保存。

□要再使用時……
將固態的蠟材放入鍋中，用 IH 爐加熱熔解，就能使用了。蠟材會隨時間經過而劣化，最好盡快用完。

購買材料與工具

□石蠟、硬脂酸、蜂蠟、微晶蠟、燭芯、底座、顏料
帝一化工原料股份有限公司
https://shop.dechemical.com.tw
順億化工
https://www.sese.tw
LIFE 化學生活
https://shop.lifechem.tw
45 度 C 生活館
https://www.45soap.com.tw/
蠟材館
https://www.pcstore.com.tw/candle/

□主要工具
剪刀、美工刀、菜刀、尖嘴鉗、打蛋器、湯匙、金屬刮刀、錐子、筆、雕刻刀、離型劑等工具多使用家裡現有的，家中沒有的，可去百元商店、五金行、文具店等購買。

熱風槍和電烙鐵可在專賣居家修繕商品處買到。
黏土用刮刀和木柄錐等，可在大型美術社、文具店或網路購買。

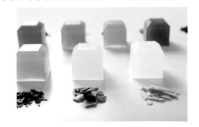

蘋果

成品圖 >>> P.6
難易度 ★☆☆

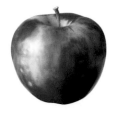

材 料

基底用蠟材	105 克〈石蠟 100%〉、顏料〈〈黃＋棕〉〉
浸蠟用無色蠟材	適量〈石蠟 100%〉
本體上色用蠟材①	10 克〈石蠟 100%〉、顏料〈常綠＋黃＋棕〉
本體上色用蠟材②	50 克〈石蠟 100%〉、顏料〈常綠＋黃＋棕〉
本體上色用蠟材③	50 克〈石蠟 100%〉、顏料〈紅＋橘＋棕＋黑〉
本體上色用蠟材④	50 克〈石蠟 100%〉、顏料〈紅＋橘＋棕＋黑〉

※ 比③加入更多的棕色和黑色，調成更暗的顏色。

蒂頭上色用蠟材	5 ～ 10 克〈石蠟 100%〉、顏料〈黃＋常綠＋棕＋黑〉
液態蠟	燭芯／事先過蠟的三股編織燭芯〈4×3＋2〉（過蠟的方法可參照 P.27）

工 具

電子秤、鍋子數個、IH 爐、打蛋器、棒狀水銀溫度計、湯匙、筆（中、小）、雕刻刀（圓刀、角刀）、熱風槍、衛生紙、針、黏土用刮刀、剪刀、電烙鐵

製作基底

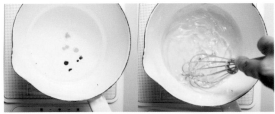

1　準備基底用的蠟材。將石蠟放入鍋中加熱，熔解後混入顏料。

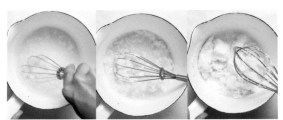

2　把鍋子從 IH 爐上拿下來，暫時放至蠟材表面出現薄膜，打發至右圖的狀態。

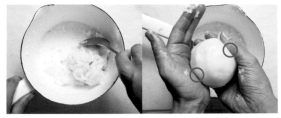

3　等蠟材降到可以直接用手觸碰的溫度時，用湯匙聚集 2 的蠟材，放入掌心搓成球狀。在上下壓出凹痕，並用小指壓入下方，讓下方的凹陷變得更深。

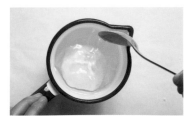

4　在另一鍋子裡放入浸蠟用的無色蠟材，加熱熔解，當溫度到達 70℃時，將 3 浸入蠟材後再取出。使用湯匙會比較好操作。

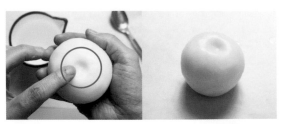

5　將 4 放在掌心中修整形狀，像左圖那樣，把連接蒂頭的部分再壓一次。因為蠟材凝固前很容易變形，建議每次工序結束後，都要修整一下形狀。重複 4 ～ 5 的步驟兩、三次，使表面變得平滑。

▌上色

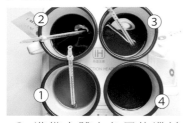

6　準備本體上色用的蠟材①～④，分別加熱熔解，混入顏料。藉用數種鮮豔或帶霧灰質感的顏色，呈現寫實風貌。

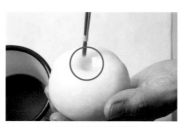

7　在5還有餘溫時開始上色，先從色①開始。用小支的筆將70℃的蠟材塗在蒂頭周遭。

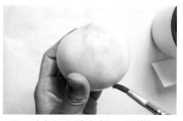

8　塗側面到底部。避開7上色的部分，將60～70℃的色②，用中等大小的筆稍保留些間隔塗在整個表面。

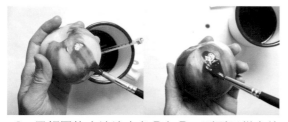

9　用相同的方法塗上色③和④。不要只從上往下塗，也要加上從下往上塗的筆觸，可使作品更寫實。想讓顏色看起來深一點的部分，可像右圖般反覆將蠟材塗在同一個地方。蠟材在低溫狀態下較為黏稠，很難塗均勻，高溫狀態下呈現液狀的蠟材，會比較滑順好塗抹。

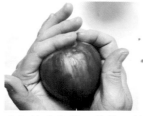

10　塗完色①～④後，趁蠟材還溫熱時，用手掌包覆整個作品，盡可能撫平因蠟材塗在表面上造成的高低不平。

▌營造寫實的質感

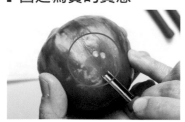

11　用圓刀在表面的幾個地方輕挖出圓形的凹陷，並用手指稍微壓平凹陷處。

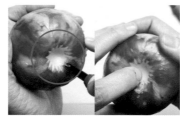

12　輕輕地用角刀在蒂頭周遭雕出刻痕，再稍微壓平雕刻處。

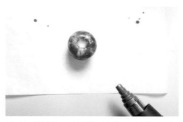

13　從遠處用熱風槍（設定在LOW）將整個作品稍微加熱，讓顏色混合得更自然，也能使表面更平整。

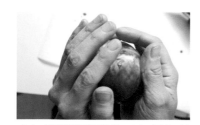

14　等稍微降溫後（如果加熱後立刻觸碰，表面的蠟會剝落），用手掌包覆住整個作品，盡量撫平表面。若是表面還是不平整，可重複操作13～14的步驟一、兩次。

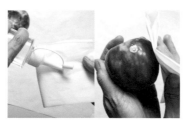

15　用衛生紙沾取液態蠟，磨亮表面至整個表面變得光滑。要小心磨過頭會掉色。

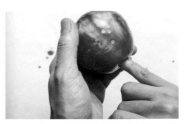

16　再用手包覆整個作品，最後調整外型。可以在這時加深蒂頭周遭和底部的凹陷（上圖），如果底部變平了，就再調整回圓弧狀。

加上燭芯完成作品

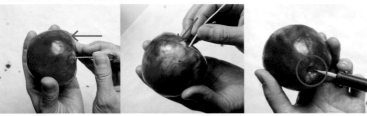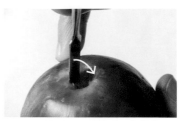

17 用針在中心（上方的凹陷處）開出燭芯用的洞（左圖），將過蠟後的燭芯穿過洞裡（中圖），用電烙鐵稍微熔解燭芯底部附近的蠟材，並稍微等待蠟材凝固（右圖）。這樣就固定好燭芯了。燭芯會變成蘋果的蒂頭。

18 以黏土用刮刀比較尖的那一端，然後刺入作品底部的凹陷處，往內側傾斜45度。挑4～5個位置重複這個動作。

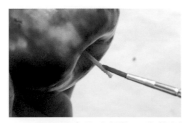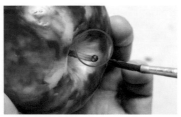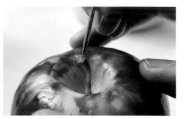

19 等作品完全冷卻後，取蒂頭上色用的蠟材放入鍋中熔解，在80～85℃的狀態下，用小支的筆沾取並塗上。燭芯根部也要塗一些。

20 把燭芯剪成適合的長度後，在切面補上少許蒂頭上色用的蠟材，並做出圓潤感。

21 用針輕戳幾次燭芯上方，讓切面更像真正的蒂頭。

做出變化款

吃到一半的蘋果

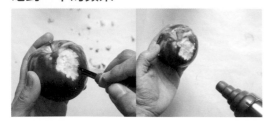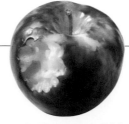

將做好的蘋果用圓刀削去其中一部分，再用熱風槍（設定在LOW）遠遠地吹熱，讓削出的落差變得自然滑順。

西洋梨

成品圖 >>> P.7
難易度★★☆

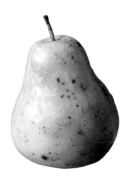

材 料

基底用蠟材	90 克〈石蠟 100％〉
本體上色用蠟材①	15 克〈石蠟 95％＋硬脂酸 5％〉、顏料〈黃（較多）＋棕〉
本體上色用蠟材②	15 克〈石蠟 95％＋硬脂酸 5％〉、顏料〈黃＋棕（較多）＋橘〉
本體上色用蠟材③	15 克〈石蠟 95％＋硬脂酸 5％〉、顏料〈黃＋棕（較少）〉
浸蠟用無色蠟材	適量〈石蠟 100％〉
蒂頭上色用蠟材	5 ～ 10 克〈石蠟 100％〉、顏料〈棕＋黑＋橘〉

沙粒（深色）／適量（做法參照 P.29）
燭芯／事先過蠟並加裝底座的三股編織燭芯〈3×3＋2〉（過蠟、加裝底座的方法可參照 P.27）

工 具

電子秤、鍋子數個、IH 爐、打蛋器、棒狀水銀溫度計、湯匙、調理盤、離型劑、烘焙紙（約 10×17 公分）、黏土用刮刀、吹風機、熱風槍、針、筆（小）、剪刀

▌製作基底

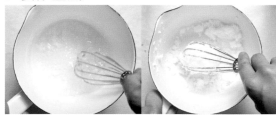

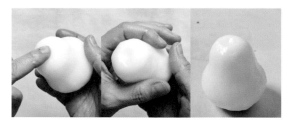

1 準備基底用的蠟材（把製作基底用的石蠟放入鍋中加熱熔解）。把鍋子從 IH 爐上拿下來，暫時放至蠟材表面出現薄膜，打發至右圖的狀態。

2 等 1 變硬到一定程度，用湯匙聚集後放入掌心，捏成西洋梨的形狀。中間稍微捏緊，做出梨的腰身，上下也壓出凹痕。

▌製作外皮

3 準備本體上色用的蠟材①～③，分別在各個鍋中放入石蠟並加熱熔解，混入顏料。藉由多個明暗色呈現自然寫實風。

4 在平坦的調理盤背面噴上離型劑，放上四邊摺起的烘焙紙，讓烘焙紙確實貼合（固定）在調理盤上，這樣操作 5 ～ 6 時，蠟材較不會亂流，可以依自己的想法做出西洋梨表皮的大理石花紋。

5 將本體上色用的蠟材①
 如圖片般留一點距離，在
65℃時倒入烘焙紙中。

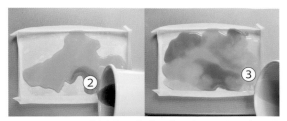

6 將上色用蠟材②、③也同樣倒入烘焙紙中，讓
 三種顏色部分重疊，做出大理石的花紋。倒入
蠟材之後，就算蠟材沒像照片中幾乎布滿整張烘
焙紙也無妨。

7 將沙粒撒在 6 上。

8 以黏土用刮刀將 7 切割成
 四等分。

把外皮貼到基底上

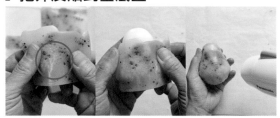

9 趁薄片狀的外皮仍有餘溫時凹摺外皮，以摺痕
 做出梨皮表面白色的紋路，再迅速貼到基底上。
如果覺得皮太硬不好貼，可用吹風機加熱使皮變軟。

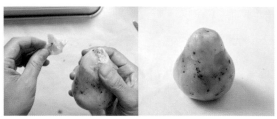

10 最後會像右圖，變成完全看不到白色的基底。
 也可將薄片狀的皮用手撕成易處理的大小再
貼上去。此外，一邊用吹風機加熱一邊貼，能讓連
接處更滑順。

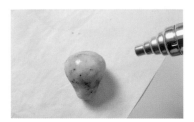

11 用熱風槍（設定在 LOW）
 稍微吹熔薄片狀的皮與皮
之間的連接處，並立刻用手指
撫過熔解的部分，讓連接處自
然接合。

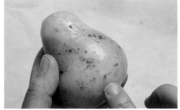

12 趁蠟材仍溫熱時，在表面多
 黏上一些沙粒。除了小顆沙
粒，將大顆沙粒像要埋進去般加
在各處，成品會更寫實。

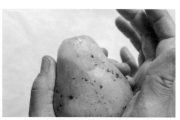

13 外型做最後調整。

▌加上燭芯完成作品

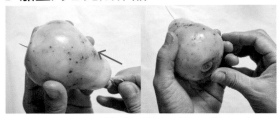

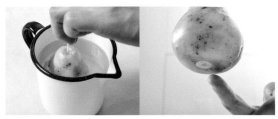

14 用針在西洋梨的中心開出燭芯用的洞，穿入有底座的燭芯，燭芯會變成蒂頭。

15 準備浸蠟用的無色蠟材（將石蠟放入鍋中加熱熔解），拿著燭芯，將作品迅速地浸入62℃的無色蠟材中再拿起，用手指快速抹去附著在底部的多餘蠟材，調整整體的形狀。

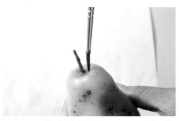

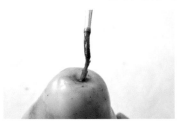

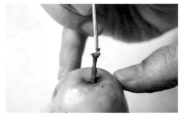

16 用小支的筆將80～85℃的蒂頭上色用蠟材，輕塗上燭芯，燭芯根部也要塗一些。

17 剪去多餘的燭芯，在切面補上少許蒂頭上色用的蠟材，並做出圓潤感。

18 用針輕戳幾次燭芯上方，讓切面更像真正的蒂頭。

◢ 做出變化款

不同顏色的西洋梨

做法和黃色西洋梨一樣，只要改變本體上色用蠟材的顏料，就能做出喜歡的顏色。

· **綠色西洋梨**：用常綠色、棕色、黑色、黃色、藍色調配，製作不同深淺的本體上色用蠟材①～③。

· **橘色西洋梨**：用橘色、棕色、黑色、黃色調配，製作不同深淺的本體上色用蠟材①～③。

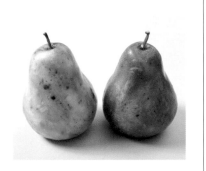

無花果

成品圖 >>> P.8
難易度★★☆

成品圖 >>> P.8

表皮紋路用版型（原尺寸）

材 料

基底用蠟材	55 克〈石蠟 100%〉、顏料〈白＋棕〉
表皮紋路用蠟材	10 克〈蜂蠟 100%〉、顏料〈常綠＋黃＋白＋棕〉
本體上色用蠟材①	140 克〈石蠟 95%＋微晶蠟 5%〉、顏料〈常綠＋黃＋棕＋白〉
本體上色用蠟材②	50 克〈石蠟 100%〉、顏料〈粉紅＋紅＋紫＋棕＋黑＋白＋黃〉
本體上色用蠟材③	50 克〈石蠟 100%〉、顏料〈粉紅＋紅＋紫＋棕＋黑＋白〉
本體上色用蠟材④	5 ～ 10 克〈石蠟 100%〉、顏料〈棕＋黑＋橘〉

液態蠟
沙粒（無色）／適量（做法參照 P.29，不加顏料。）
燭芯／事先過蠟的三股編織燭芯〈3×3＋2〉（過蠟的方法可參照 P.27）

工 具

電子秤、鍋子數個、IH 爐、打蛋器、棒狀水銀溫度計、調理盤、離型劑、表皮紋路用的版型紙（用厚紙板製作）、烘焙紙、尖頭剪刀、湯匙、針、筆（中、小）、銅刷、衛生紙、電烙鐵

製作表皮紋路

1 準備表皮紋路用的蠟材（將柔軟，適合做精細加工的蜂蠟放入鍋中，加熱熔解，混入顏料）。

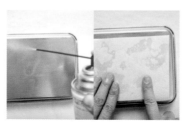

2 在調理盤背面噴上離型劑，把烘焙紙貼在調理盤上。

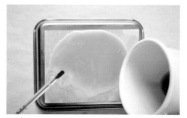

3 把加熱到 80℃的表皮紋路用蠟材倒在 2 上，尺寸要比 6×6 公分再大一圈。

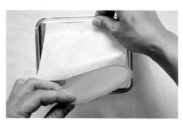

4 把變成薄片狀的表皮紋路用蠟材從烘焙紙上撕下來。若在蠟材太熱時就撕，很容易裂開。

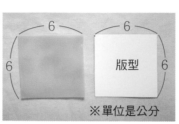

5 將厚紙板做的表皮紋路用版型疊在 4 上，剪去周圍多餘的部分，讓蠟材變成正方形薄片。

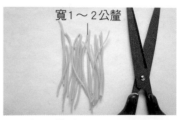

6 把 5 剪成 1 ～ 2 公釐寬的細條，備好約 15 條細紋路即可。此外，用尖頭剪刀比較好剪。

▌製作基底

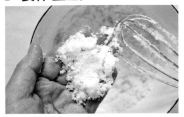

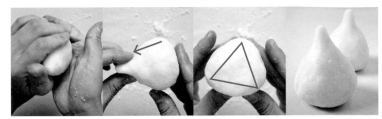

7 準備基底用的蠟材（把石蠟放入鍋中加熱熔解，混入顏料），打發。製作對半切開的無花果時（P.43），持續打發到蠟材變成圖中的麵包粉狀態，就能做出漂亮的切面。

8 用湯匙聚集 7，用手掌捏緊蠟材，使蠟材密合，捏出無花果的形狀。上方拉長到適合的高度，底部捏成偏三角形。

▌把表皮紋路貼到基底上

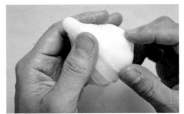

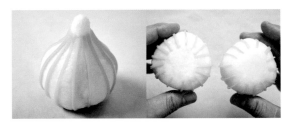

9 把 6 的細小紋路貼約 15 條到基底上。不要黏到最上方，留下一點空間。

10 整個手掌包住作品，修整形狀。底部偏三角形，兩側不要太膨脹突出，做出平緩往下的曲線，會更像真正的無花果。

▌上色

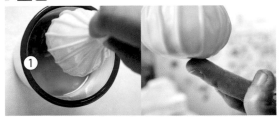

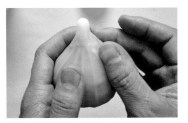

11 準備本體上色用蠟材①（將石蠟、微晶蠟放入鍋中加熱熔解，混入顏料），拿著 10 的尖端，浸入 60℃的蠟材中五、六次。每次都要迅速抹去附著在底部的多餘蠟材。

12 把表面紋路和紋路間的部分稍微弄凹，調整形狀。

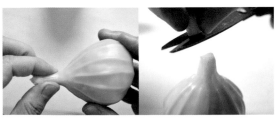

13 等溫度稍微下降（還溫熱時拉會裂開），把作品的前端稍微拉長並捏細，再將前端剪成喜歡的長度。

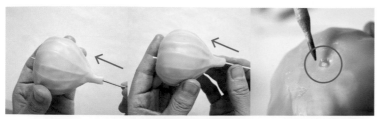

14 用針在無花果的中心開出燭芯用的洞（左圖），穿過燭芯（中圖），用電烙鐵稍微熔解作品底部燭芯周遭的蠟，等蠟凝固，固定燭芯（右圖）。

15 準備本體上色用蠟材②、③（將石蠟分別放入鍋中加熱熔解，混入顏料）。

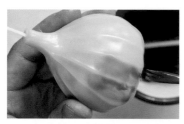

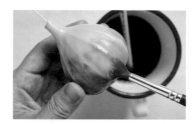

16 用中等尺寸的筆在下半部的表面紋路附近，薄塗一層70～80℃的色②蠟材。

17 以相同方式塗上色③的蠟材。藉由重複塗上深淺不同的紅色蠟材，表現色澤變化。

▌營造寫實的質感

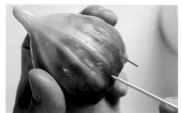

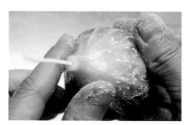

18 用針斜斜地在表面戳洞。隨意戳出深淺不同的洞，成品較自然。越靠近下方的洞也可以大一點。

19 像把沙粒塞進洞裡般塗抹於表面。

20 用衛生紙沾取液態蠟，磨亮表面和底部。小心磨過頭會掉色。

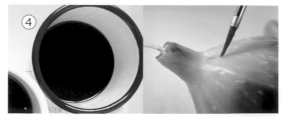

21 用針在尖端的切面上戳幾下，再用銅刷敲過，做出寫實感。

22 準備本體上色用蠟材④（將石蠟放入鍋中加熱熔解，混入顏料），用小支的筆在尖端、周圍，像畫直線般塗上80～85℃的蠟材，最後將燭芯剪成適當的長度。

切成兩半的無花果

準備做好的無花果（未加上燭芯）、事先過蠟的三股編織燭芯〈3×3＋2〉，以及以下的蠟材。

填充本體用的無色蠟材　15 克〈石蠟 100%〉、
切面上色用蠟材①　　　25 克〈石蠟 100%〉、
　　　　　　　　　　　顏料〈紅＋紫＋橘＋棕＋黑〉※ 顏色較深
切面上色用蠟材②　　　25 克〈石蠟 100%〉、
　　　　　　　　　　　顏料〈粉紅＋紅＋紫＋棕＋黑＋白＋黃〉

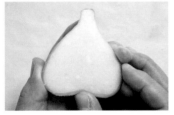

1　做好的無花果仍有餘溫時，切成兩半，底部往上推凹一些。

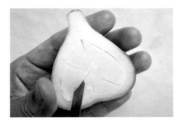

2　用美工刀在切面切出一些刀痕。

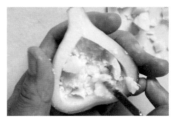

3　以黏土用刮刀較尖的那一端把中間挖空。

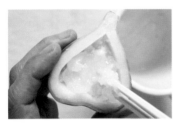

4　準備填充本體用的無色蠟材（將石蠟放入鍋中加熱熔解），等蠟材表面出現薄膜時，用免洗筷填入 3 中。可填入少一些，讓中央呈現微凹

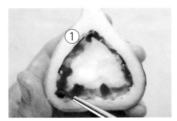

5　準備切面上色用蠟材①、②（將石蠟放入鍋中加熱熔解，混入顏料），等 4 凝固到一定程度，將 70 ～ 80℃的色①塗在切面的四周。

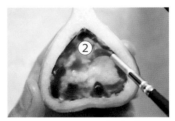

6　將 70 ～ 80℃的色②塗在中央。裡面也挑選幾處塗上色①，成為視覺上的焦點。

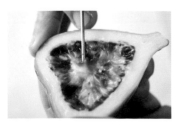

7　趁 6 還溫熱時，把針以水平方向（橫拿），在四周及中央加上較深的刻痕。

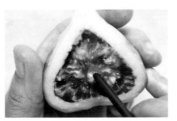

8　用筆的尾端在中央壓出凹痕，做出三角形的凹洞。

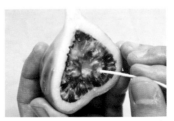

9　用針開出燭芯用的洞，穿過燭芯，再以電烙鐵牢牢固定燭芯。

藍莓

成品圖 >>> P.9
難易度★☆☆

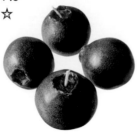

材料 （4顆份）

基底用蠟材　　　　　20克〈石蠟100%〉
本體上色用蠟材　　　80克〈石蠟95%＋微晶蠟5%〉、
　　　　　　　　　　顏料〈藍＋紫＋棕＋黑〉
浸蠟用無色蠟材　　　適量〈石蠟100%〉
燭芯／事先過蠟的三股編織燭芯〈2×3＋2〉
（過蠟的方法可參照P.27）

工具

電子秤、鍋子數個、IH爐、棒狀水銀溫度計、矽膠模具、吹風機、針、
木柄錐、銅刷、筆（中）、黏土用刮刀、竹籤、電烙鐵、剪刀

▌製作基底

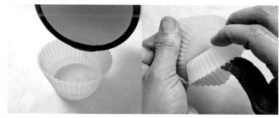

1 準備基底用蠟材（將石蠟放入鍋中加熱熔解），
倒入矽膠模具中，等蠟材的硬度變得像羊羹，
從模具中取出。

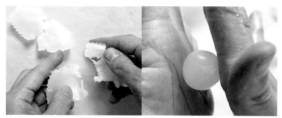

2 將1分成四等分，分別搓揉成球形。由於蠟材
會逐漸變硬，可以一邊用吹風機重新吹軟蠟材，
一邊搓揉。

▌上色

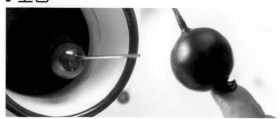

3 準備本體上色用蠟材（將石蠟和微晶蠟放入
鍋中加熱熔解，混入顏料），用針戳著2，反
覆浸入60～65℃的蠟材中，直到變成喜歡的顏色。
每次浸完蠟，都要用手指快速抹去附著在底部的多
餘蠟材。

4 將3放在手掌心，再次修整
形狀，搓揉成球形。

▌營造寫實的質感

5 用銅刷拍打表面，讓表面變得有些泛白。

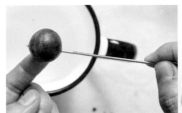 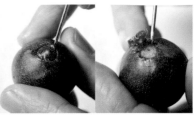

6 準備浸蠟用無色蠟材（將石蠟放入鍋中加熱熔解），用針戳微降溫的 5，迅速地浸入 60 ～ 65℃的蠟材中，取出後，用手指抹去附著在底部的多餘蠟材，拔出針。藉由 5 ～ 6 的操作，在表面做出毛玻璃般的白霧質感。然後取針（或木柄錐）在上方深深地劃出一個圓形，挖起那個圓。

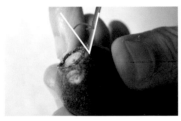 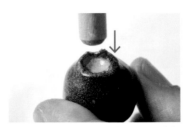 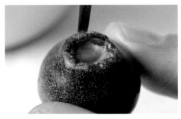

7 用刮刀較尖的那端沿著挖出的圓形邊緣戳入，並將刮刀向外側傾斜約 45 度。將刮刀戳入圓形邊緣約五處，重複上述動作。

8 用木柄錐的尾端，用力壓上方的凹陷處。

9 用中等尺寸的筆將 100℃的本體上色用蠟材，塗在 8 被挖起的圓中。這裡要故意塗得不均勻，讓顏色不會太深。

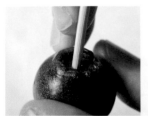 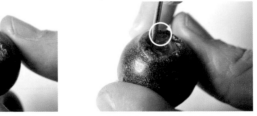

10 用竹籤的尾端輕輕地戳入 9 的中心位置，壓出一個凹痕。

11 用針在 10 壓出的凹痕邊劃一個圓。

▌加上燭芯完成作品

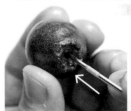 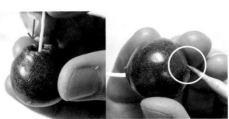

12 用針在中間開出燭芯用的洞（左圖），穿過燭芯（中圖），用電烙鐵稍微熔解作品底部燭芯周遭的蠟，等蠟凝固，固定好燭芯（右圖）。最後將燭芯剪成喜歡的長度即可。

小蕃茄

成品圖 >>> P.10
難易度 ★★☆

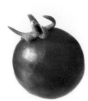

材 料 （直徑 3 公分，4～5 顆份）

基底用蠟材	60 克〈石蠟 100%〉
本體上色用蠟材①	80 克〈石蠟 95%＋微晶蠟 5%〉、 顏料〈紅＋橘＋棕＋黑〉
本體上色用蠟材②	80 克〈石蠟 95%＋微晶蠟 5%〉、 顏料〈常綠＋螢光綠＋黃＋棕〉
蒂頭用蠟材	5 克〈蜂蠟 100%〉、顏料〈常綠＋黃＋棕＋黑〉

燭芯／事先過蠟的三股編織燭芯〈3×3＋2〉（過蠟的方法可參照 P.27）

工 具

電子秤、鍋子數個、IH 爐、棒狀水銀溫度計、金屬刮刀、吹風機、針、筆（小）、烘焙紙、尖頭剪刀、電烙鐵

▌製作基底

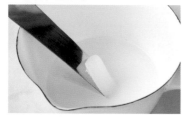

1　準備基底用蠟材（將石蠟放入鍋中加熱熔解），把鍋子從 IH 爐上拿下來，等蠟材的硬度變得像羊羹，用刮刀挖起蠟材。

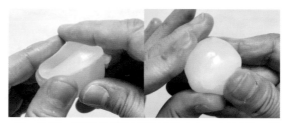

2　拿起一顆份的蠟材（蠟材的 1/4～1/5 量），捏成球狀。剩下的蠟材也同樣捏成球狀。

3　把每個捏好的蠟材用吹風機吹熱，盡量以手撫平表面。若表面不平整，等一下操作 6 時，5 浸好的蠟容易剝落，所以最好將球體在掌心中滾動，確認球體無裂痕。

▌上色

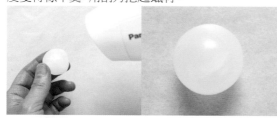

4　準備本體上色用蠟材①、②（將石蠟和微晶蠟分別放入鍋中加熱熔解，混入顏料）。

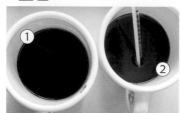

5　用針戳進 3 約一半處，浸入 65℃ 的色①中兩次，浸完後迅速用手指抹去附著在底部的多餘蠟材。

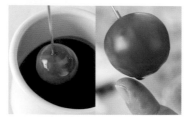

6　拔出針，將 5 放在掌心中滾動，修整球體的形狀。

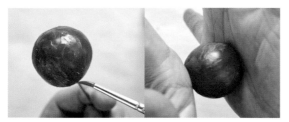

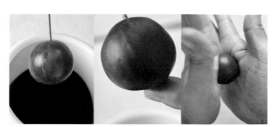

7 把針戳進球體中，用單手拿著，把 80～90℃ 的色②局部塗在球體上。藉由疊上不同顏色來呈現蕃茄薄皮下透出的果肉。塗完之後拔出針，再將球體放在掌心中滾動，修整形狀。

8 再把針戳進 7 裡，浸入 65℃的色①中一次。抹去附著在底部的多餘蠟材，拔出針，將球體放在掌心中滾動，修整形狀。

▌製作蒂頭

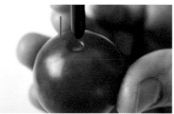

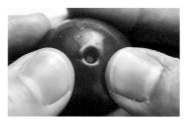

9 用小支的筆尾端壓出要裝上蒂頭的位置。

10 再用手指將 9 周圍整個輕輕壓深一些。

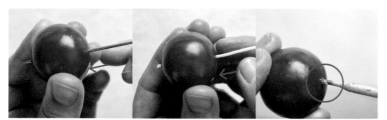

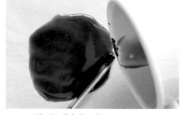

11 用針穿過 9 壓出的凹洞中間（左圖），穿過燭芯（中圖），用電烙鐵稍微熔解作品底部燭芯周遭的蠟，等蠟凝固，固定好燭芯（右圖）。

12 準備製作蒂頭用的蠟材（將蜂蠟放入鍋中加熱熔解，混入顏料），將加熱到 70～80℃的蠟材倒在烘焙紙。

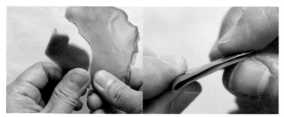

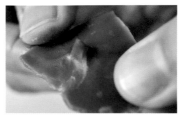

13 取適量呈薄片狀蠟材的 12 撕開，對摺增加厚度。

14 讓蠟材中間突起，下方薄薄地攤開，做成蒂頭的形狀。

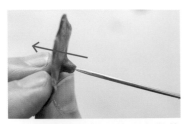

15　將突起的部分剪成喜歡的
　　長度,用針穿過中心。這是
要給燭芯穿過的洞,所以針要整
個戳穿過去。

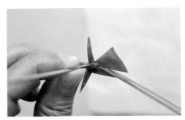

16　用尖頭剪刀將蒂頭下攤開
　　的部分剪成星形。若蠟材
太硬不好剪,可用吹風機加熱後
再剪。剪完拔出針。

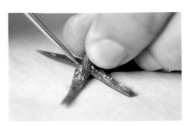

17　用針在星形的蒂頭上劃出
　　幾條線,當作蒂頭上的葉脈。

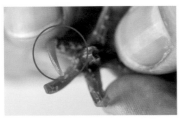

18　將蒂頭的尖端往上拗,做
　　出翹起的感覺。如果很難拗,
可用吹風機加熱,等蠟材變軟了
再拗。

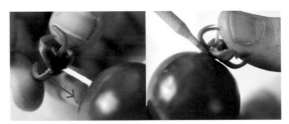

19　將小蕃茄本體上的燭芯穿過蒂頭上的洞,用
　　電烙鐵把蒂頭連接上去。

做出變化款

不同顏色、形狀的小蕃茄

做法和紅色小蕃茄一樣。可以更改本體上色用蠟材①、
②的顏色,或是將基底做得比較細長。使用的顏料如下:

黃色小蕃茄:①的顏料〈黃＋橘＋棕〉
　　　　　　②的顏料〈常綠＋黃＋棕＋螢光綠〉
橘色小蕃茄:①的顏料〈橘＋黃＋棕＋常綠〉
　　　　　　②的顏料〈常綠＋黃＋棕＋螢光綠〉
綠色小蕃茄:①的顏料〈常綠＋黃＋棕＋螢光綠〉
　　　　　　②的顏料〈黃＋橘＋棕〉

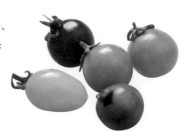

酪梨

成品圖 >>> P.11
難易度★★☆

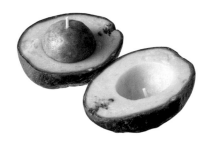

材 料 （有種籽＆無種籽的）

種籽用蠟材	20 克〈石蠟 100％〉、顏料〈橘＋黃＋棕＋黑〉
基底用蠟材	80 克〈石蠟 100％〉顏料〈白＋黃＋棕〉
本體上色用蠟材①	130 克〈石蠟 95％＋微晶蠟 5％〉、顏料〈白＋常綠＋黃＋棕〉
本體上色用蠟材②	130 克〈石蠟 95％＋微晶蠟 5％〉、顏料〈橘＋棕＋黑〉
本體上色用蠟材③	130 克〈石蠟 95％＋微晶蠟 5％〉、顏料〈黑＋棕＋常綠＋黃＋白〉

沙粒（深淺兩色）／適量（做法參照 P.29）
燭芯／事先過蠟的三股編織燭芯〈3×3＋2〉（過蠟的方法可參照 P.27）

工 具

電子秤、鍋子數個、IH 爐、打蛋器、棒狀水銀溫度計、湯匙、銅刷、
美工刀、針、烘焙紙、鋁箔紙、剪刀、電烙鐵

▎製作種籽

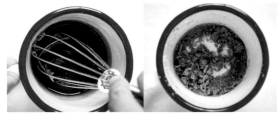

1 準備種籽用蠟材（將石蠟放入鍋中加熱熔解，
混入顏料），把鍋子從 IH 爐上拿下來，等蠟
材表面出現一層薄膜後打發。

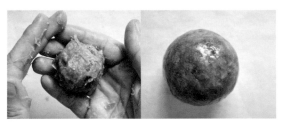

2 用湯匙將 1 聚集成一團，在手掌心中來回滾動，
搓揉成球狀。

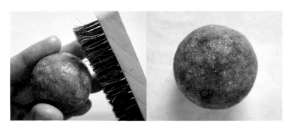

3 用銅刷敲打表面，讓表
面呈現白色霧面的質感，
放涼。

▎製作基底

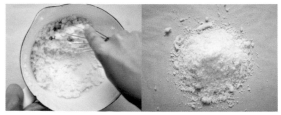

4 準備基底用蠟材（將石蠟放入鍋中加熱熔解，
混入顏料），打發。持續打發到蠟材變成右圖
中的麵包粉質感。對半切開時，切面會更漂亮。

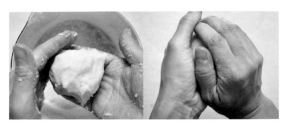

5 用湯匙聚集 4，用手掌捏緊蠟材，使蠟材密合，
捏出酪梨的形狀。

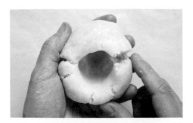
6 用手指在蠟材中央開一個洞。

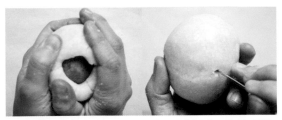
7 把 3 的種籽放入洞裡，把洞填起來，修整形狀。切開時種籽在中間看起來較自然，所以可以如同右圖，從外側把針戳進去，確認種籽的位置。

上色

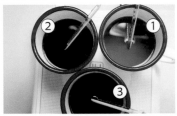
8 準備本體上色用蠟材①～③（將石蠟、微晶蠟分別放入鍋中加熱熔解，混入顏料）。

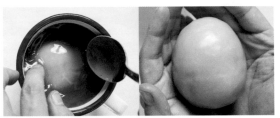
9 將基底浸入 60～65℃的色①中四次。每次浸蠟後，都要用手掌心包住基底，修整形狀。

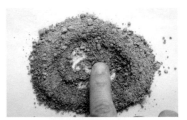
10 將兩種顏色的沙粒放在烘焙紙上混合備用。

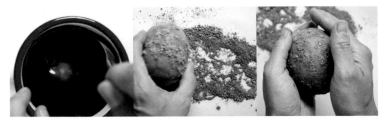
11 將 9 的基底浸入 60～65℃的色②中一次，立刻放在 10 的沙粒上滾動，再用手掌心包住，修整形狀。再重複這個步驟一次。

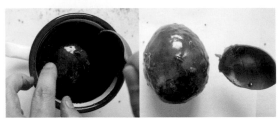
12 再將 11 浸入 60～65℃的色②中一次，用手掌心包住，修整形狀。

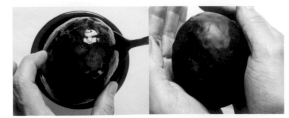
13 將基底依照色③一次、色①一次、色③一次的順序，浸入 60～65℃的上色用蠟材中，做出酪梨皮特有的色調和厚度。每次浸蠟後都要用手掌心包住基底，修整形狀。

▎營造寫實的質感

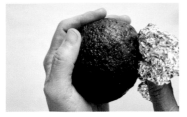 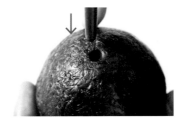

14 完成 13 後，立刻用揉成一團的鋁箔紙按壓作品表面，做出凹凸不平的質感。

15 用筆的尾端在上方壓出蒂頭處的凹痕。

▎加上燭芯完成作品

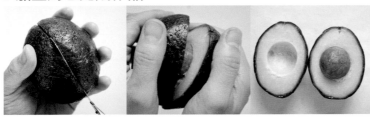

16 做完 15 後立刻用美工刀切開作品，小心不要切到中間的種籽（左圖）。切入後稍微扭轉左右兩側的果肉，讓作品分成兩半（中圖）。若種籽有沾到多餘的蠟材，用湯匙刮掉。

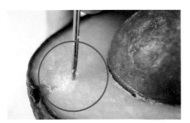

17 用針在切面上方的凹痕底部附近戳幾個洞。

18 將沙粒埋入剛剛戳出的洞裡，用手指撫平。

19 用電烙鐵稍微熔解有沙粒的部分。

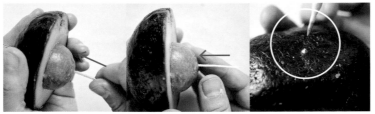

20 用針在有種籽、無種籽的兩半中間，分別開出燭芯用的洞（左圖），穿過燭芯（中圖），用電烙鐵稍微熔解作品底部燭芯周遭的蠟，等蠟凝固，固定好燭芯（右圖）。最後將燭芯剪成喜歡的長度。

甜菜

成品圖 >>> P.12
難易度★★☆

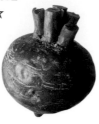

材料

基底用蠟材	50克〈石蠟100％〉
本體及莖用蠟材	100克〈石蠟100％〉、
	顏料〈粉紅＋洋紅＋紫＋紅＋棕＋黑〉

沙粒（深淺兩色）／適量（做法參照P.29）
燭芯／事先過蠟的三股編織燭芯〈3×3＋2〉（過蠟的方法可參照P.27）

工具

電子秤、鍋子數個、IH爐、打蛋器、棒狀水銀溫度計、湯匙、免洗筷、烘焙紙、針、矽膠模具、餐巾紙、電烙鐵、剪刀、吹風機

＊點燃燭火時……
甜菜的形狀傾斜，所以點燃時要放在平的器皿上。而且，燃燒時滴下來的蠟和最後的殘蠟比較多。可將燭芯剪成約1公分長，點燃期間不要離開現場。

▎製作基底

1 準備基底用蠟材（將石蠟放入鍋中加熱熔解），把鍋子從IH爐上拿下，打發蠟材。

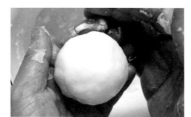

2 等1凝固變硬到一定程度後，用湯匙聚集，以掌心捏成球狀。

▎把外皮貼到基底上

3 準備本體和莖用的蠟材（將石蠟放入鍋中加熱熔解，混入顏料），並均分成50克。

4 用免洗筷打發從3分出的其中一半蠟材，攪拌至右圖那樣液體和固體混在一起，有些黏稠的狀態。

5 鋪上烘焙紙，將4倒在烘焙紙上。

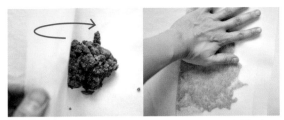

6 將5的烘焙紙對摺,用手掌從上面將蠟材壓平。

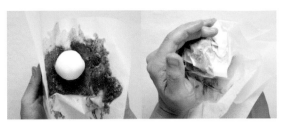

7 將2的球體放在壓平的蠟材中間,連烘焙紙包起捏緊,讓蠟材附著在球體上。揉捏時一邊確認裡面,反覆捏到看不見球體的白色部分。

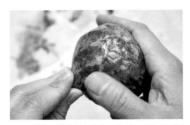

8 取下烘焙紙,然後將底部捏尖,做出甜菜的形狀。這時要把上方稍微弄平。

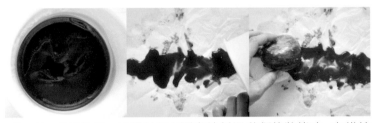

9 在3分出的另一半蠟材如左圖處於低溫黏稠的狀態時,在烘焙紙上倒成一長條(中圖),立刻將8放在上面滾動,在8的側邊和上方疊上斑駁的顏色。

▌營造寫實的質感

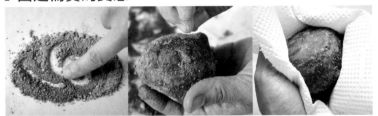

10 將兩色的沙粒混合,趁9還溫熱時,撒在9的整個表面上,用餐巾紙輕輕地包住,讓沙粒黏在作品上。

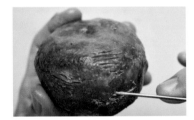

11 用針在表面各處劃出一些線條狀的凹痕,做出表皮質感,凹痕要有深淺的變化。

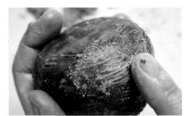

12 將沙粒埋入11劃出的凹痕中,需混用小沙粒和粗大沙粒。在較深的凹痕中埋入色淺的沙粒,成品會更自然。

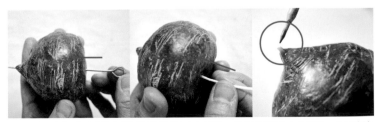

13 用針在中央開出燭芯用的洞(左圖),穿過燭芯(中圖),用電烙鐵稍微熔解作品底部燭芯周遭的蠟,等蠟凝固,固定好燭芯(右圖)。因為等一下還要黏上莖,這裡先預留比較長的燭芯。

▌製作莖

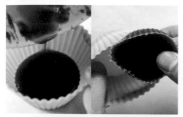

14 把剩下約 10g 的本體和莖
　　用蠟材聚集放入鍋中，加熱
熔解，倒入矽膠模具中，等蠟材
的硬度變得像羊羹，從模具中取
出。

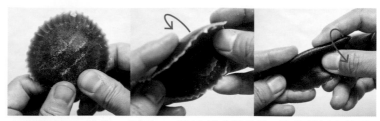

15 用手指一邊將 14 壓平，一邊拉長成薄片狀，接著對折（中圖），
　　再對折（右圖）。

16 用手握緊蠟材，撫平 15 的
　　折痕，將蠟材拉成細長的棒

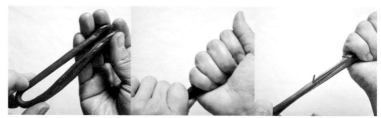

17 將 16 對摺後併攏，用手握緊撫平接縫，再像拉糖一樣拉長。當
　　蠟材變得太硬不好處理時，用吹風機重新吹軟。

18 反覆操作 17「對摺併攏再
　　拉長」，做出約 15 公分，看
得出植物維管束紋路的甜菜莖。

19 將莖的頭尾處切掉後，再切
　　成五等分。

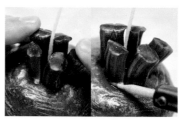

20 分別將五根莖輕壓在本體
　　上方，調整位置，再用電烙
鐵稍微熔解周圍的蠟材，把莖固
定上去。

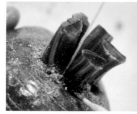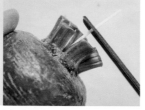

21 趁 20 熔解的蠟材仍是液狀的時候，迅速將沙
　　粒撒在上面。用電烙鐵將一些莖部附近的沙
粒熔解。熔解的沙粒會變得比較黑，呈現濕潤土壤
的感覺。最後將燭芯剪成喜歡的長度即可。

南瓜

成品圖 >>> P.13
難易度★★☆

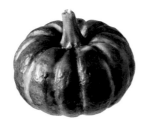

材料

基底用蠟材	100 克〈石蠟 100％〉
本體上色用蠟材①	50 克〈石蠟 100％〉、顏料〈黃＋棕〉
本體上色用蠟材②	60 克〈石蠟 100％〉、顏料〈藍＋黃＋常綠＋棕＋黑〉
蒂頭用蠟材	5 克〈石蠟 100％〉、顏料〈棕＋黑＋常綠＋橘＋黃＋白〉

液態蠟
燭芯／事先過蠟的三股編織燭芯〈4×3＋2〉（過蠟的方法可參照 P.27）

工具

電子秤、鍋子、IH 爐、打蛋器、棒狀水銀溫度計、湯匙、筆（中）、熱風槍、衛生紙、矽膠模具、針、剪刀、銅刷、電烙鐵、吹風機

▌製作基底

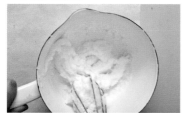

1 準備基底用蠟材（將石蠟放入鍋中加熱熔解），把鍋子從 IH 爐上拿下，打發蠟材。

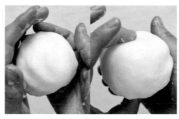

2 等 1 凝固變硬到一定程度，用湯匙聚集起來揉成球狀，上下壓扁，做成南瓜的形狀。

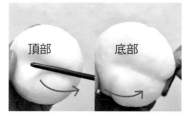

3 用筆桿壓凹蠟材，做出十二道較深的凹痕。球體無法一次壓出一道凹痕，可壓到中間，把蠟材上下顛倒過來再壓。

▌上色

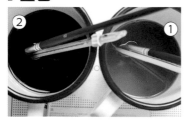

4 準備本體上色用蠟材①、②（將石蠟分別放入鍋中加熱熔解，混入顏料）。

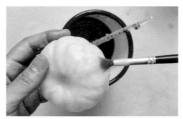

5 用中等尺寸的筆將 65℃的色①塗在整個南瓜上，塗到變成自己喜歡的顏色、濃度為止。

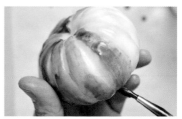

6 用中等尺寸的筆將 65℃的色②塗在凹痕以外的地方。

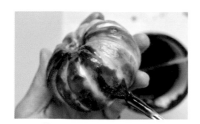

7 將 55℃的色②塗在凹痕以外的地方，反覆塗數次，直到呈現自己喜歡的顏色、質感。蠟材溫度降低後會比較黏稠，可用把筆壓在作品上的感覺來塗。

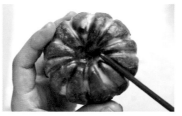

8 等 7 大致降溫，再用筆桿確實地重新壓出凹痕，修整形狀。

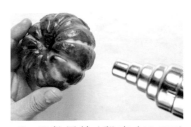

9 用熱風槍（設定在 LOW）的熱風吹暖作品的側面、頂部和底部，讓表面稍微熔解。

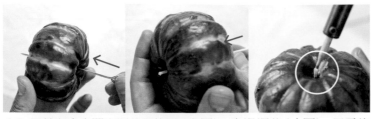
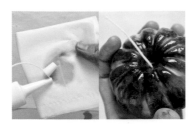

10 用針在中央開出燭芯用的洞（左圖），穿過燭芯（中圖），用電烙鐵稍微熔解作品底部燭芯周遭的蠟，等蠟凝固，固定好燭芯（右圖）。讓作品完全冷卻（可放進冰箱裡）。等一下還要加上蒂頭，先預留比較長的燭芯。

11 用衛生紙沾取液態蠟，磨亮整個作品。

▌製作蒂頭

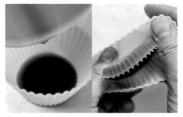

12 準備蒂頭用蠟材（將石蠟放入鍋中加熱熔解，混入顏料），倒入矽膠模具中，等蠟材的硬度變得像羊羹，從模具中取出。

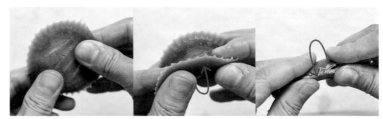

13 用手指一邊將 12 壓平，一邊拉長成薄片狀，對摺（中圖），再對摺（右圖）。

14 用手握緊蠟材，撫平 13 的摺痕，將蠟材拉成細長的棒狀。

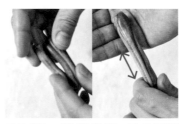

15 將 14 對摺併攏，用手握緊撫平接縫，拉長。反覆操作「對摺併攏再拉長」至看得出植物維管束紋路的棒狀。若蠟材變得太硬，用吹風機吹軟。

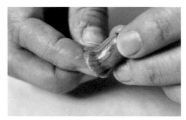

16 從 15 切下約 2 公分長的蠟材，將要當作蒂頭下方的那端稍微捏寬，做出寫實的形狀。

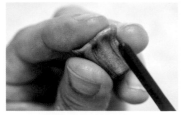

17 用筆桿壓出較深的凹痕。

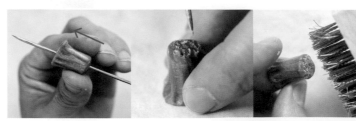

18 用針穿過中心，開出燭芯用的洞，再用針在蒂頭上方戳幾個洞，用銅刷敲過，做出自然的質感。

▌加上燭芯完成作品

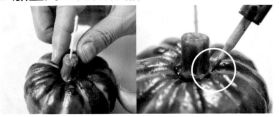

19 將燭芯穿過蒂頭，再用電烙鐵固定蒂頭，最後將燭芯剪成喜歡的長度即可。

做出變化款

伯爵南瓜 改變綠色南瓜的顏色和花紋，就能做出伯爵南瓜。做法可參考綠色南瓜。

材料

基底用蠟材　　　　 120 克〈石蠟 100%〉
本體上色用蠟材① 50 克〈石蠟 100%〉、顏料〈白＋黃＋棕〉
本體上色用蠟材② 50 克〈石蠟 100%〉、顏料〈白＋黃＋藍＋棕＋黑〉
蒂頭用蠟材　　　　 5 克〈石蠟 100%〉、顏料〈棕＋黑＋常綠＋橘＋黃＋白〉
燭芯／事先過蠟的三股編織燭芯〈4×3＋2〉（過蠟的方法可參照 P.27）

▌製作基底

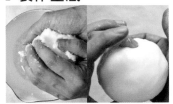

1 準備基底用蠟材（將石蠟放入鍋中加熱熔解），把鍋子從 IH 爐上拿下，打發蠟材，等蠟材變硬到一定程度後，用掌心揉成球狀，上下壓扁。

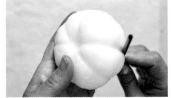

2 用筆桿壓凹蠟材，做出八道較深的凹痕。

▌上色

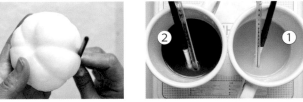

3 準備本體上色用蠟材①、②（將石蠟分別放入鍋中加熱熔解，混入顏料）。

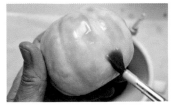

4 先塗上 55 ～ 60℃的色①。用沾有蠟材的筆壓著塗，塗完後用手掌包住作品，修整表面，再重新壓一次凹痕。

5 將 60 ～ 65℃的色②塗在凹痕處，再塗整個表面。反覆塗到自己喜歡的顏色，用手掌包住作品撫平表面。用筆桿調整變淺的凹痕，並將底部修成圓弧狀。

▌營造寫實的質感

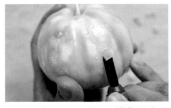

6 在中間加上燭芯，讓作品完全冷卻。用平刀薄削掉除了凹痕處之外的表面蠟材，注意不要連底下的色①都削掉。可以削出長或圓的形狀做變化。

▌製作蒂頭

8 蒂頭的做法同綠色南瓜。做好蒂頭後，將蒂頭裝在伯爵南瓜本體上即可。（參照 P.56）

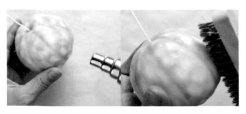

7 用熱風槍（設定在 LOW）的熱風使表面稍微熔解，讓花紋自然，用手掌心使蠟材貼合。以銅刷敲打表面後稍微吹熔表面，再用銅刷敲打，修整形狀。

栗子

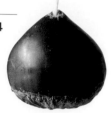

成品圖 >>> P.14
難易度 ★★☆

材 料

基底用蠟材　　　　15克〈石蠟100%〉
本體上色用蠟材①　100克〈石蠟95%＋微晶蠟5%〉、
　　　　　　　　　顏料〈棕＋黑（較多）＋紅＋橘＋紫〉
　　　　　　　　　※ 調成比本體上色用蠟材②更深的顏色。
本體上色用蠟材②　100克〈石蠟95%＋微晶蠟5%〉、
　　　　　　　　　顏料〈棕＋黑＋紅＋橘（較多）＋紫〉
沙粒（深淺兩色）／適量（做法參照P.29）
液態蠟
燭芯／事先過蠟的三股編織燭芯〈3×3＋2〉
（過蠟的方法可參照P.27）

工 具

電子秤、鍋子數個、IH爐、棒狀水銀溫度計、矽膠模具、吹風機、
針、剪刀、銅刷、木柄錐、熱風槍、筆（小）、衛生紙、電烙鐵

▌製作基底

1　準備基底用蠟材（將石蠟放入鍋中加熱熔解，混入顏料），倒入矽膠模具中，等蠟材的硬度變得像羊羹，從模具中取出。

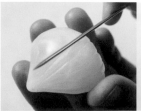
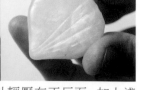

2　用手將1揉成一團，捏成栗子的形狀。可以一邊用吹風機加熱，一邊撫平表面，使表面平滑。

3　趁2還溫熱時，用針輕壓在正反面，加上淺淺的凹痕。

▌製作蒂頭

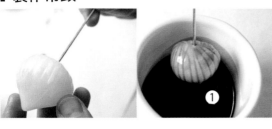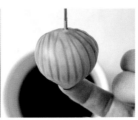

4 用針戳進 3 的底部，手拿著針，將 3 浸入 65℃ 的本體上色用蠟材①（將石蠟和微晶蠟加熱熔解，混入顏料）中一次，用手指拭去附著在尖端的多餘蠟材。

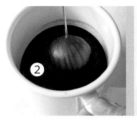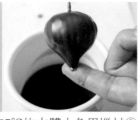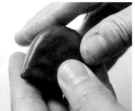

5 將作品浸入加熱到 65℃ 的本體上色用蠟材②（將石蠟和微晶蠟放入鍋中加熱熔解，混入顏料）裡三、四次，每次都要迅速地用手指去附著在尖端的多餘蠟材。

6 拔出針，將頂端捏緊向上拉，底部中央附近稍微壓凹，修整形狀。

▌營造寫實的質感

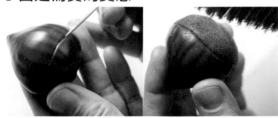

7 用針在栗子正反面的下方約 1/3 處劃出一條線，再用銅刷輕敲下方，做出粗糙的質感。稍微敲出線外也沒關係。

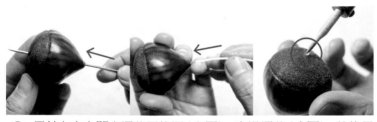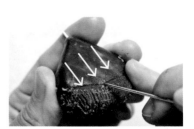

8 用針在中央開出燭芯用的洞（左圖），穿過燭芯（中圖），然後用電烙鐵稍微熔解作品底部燭芯周遭的蠟，等蠟凝固，固定好燭芯（右圖）。將燭芯剪成喜歡的長度。

9 等 8 冷卻後，用木柄錐在正反面的下方劃出一些直線，調整力道讓線條有深有淺，看起更自然。

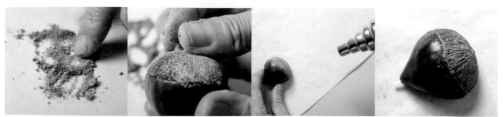

10 將兩色的沙粒混合後塞入作品下方的凹痕中，用熱風槍（設定在 LOW）從較遠處輕輕
加熱，使沙粒附著在作品上。反覆操作 9 ～ 10，做出栗子下方的風貌。

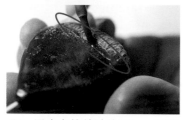
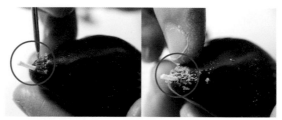

11 用小支的筆沾取 80 ～ 90℃
的色①，局部塗在 7 劃出的
線上，讓某些部分的邊緣輪廓變
得更明顯。

12 用針在作品的尖端稍微劃幾下，再將沙粒埋
入劃出的凹痕中。

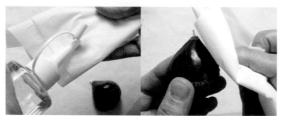

13 用衛生紙沾取液態蠟，擦拭作品上方 2/3 處，
使表面光滑平整。

做出變化款

去殼後的栗子

準備以下的蠟材（將石蠟放入鍋中加熱熔解，混入顏料），
做 P.58 的 1，接著將取出後的蠟材，用手揉捏成喜歡的形狀。
用美工刀薄削表面的某些部分，做出有稜角的感覺。等蠟材
完全冷卻，迅速地浸入 100℃的浸蠟用無色蠟材中，使表面
呈現光澤。最後用針開出燭芯用的洞，穿過燭芯，用電烙鐵
固定燭芯後就完成了。

蠟材／15 克〈石蠟 100%〉、顏料〈白＋黃＋棕〉
※ 加入較多黃色顏料，調出較鮮艷的黃色。

柿子

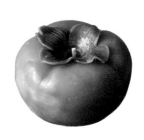

成品圖 >>> P.15
難易度 ★★★

材料

基底用蠟材	120 克〈石蠟 100%〉、顏料〈黃＋橘＋棕〉
浸蠟用無色蠟材	適量〈石蠟 100%〉
本體上色用蠟材①	120 克〈石蠟 95%＋微晶蠟 5%〉、顏料〈黃＋橘＋棕〉
本體上色用蠟材②	120 克〈石蠟 95%＋微晶蠟 5%〉、顏料〈橘＋紅＋黃＋棕〉
蒂頭用蠟材	5 克〈蜂蠟 100%〉、顏料〈常綠＋黃＋棕〉
蒂頭上色用蠟材	20 克〈石蠟 95%＋微晶蠟 5%〉、顏料〈棕＋黑＋紅〉

液態蠟
燭芯／事先過蠟的三股編織燭芯〈4×3＋2〉
（過蠟的方法可參照 P.27）

工具

電子秤、鍋子數個、IH爐、打蛋器、棒狀水銀溫度計、湯匙、針、筆（小）、衛生紙、調理盤、烘焙紙、蒂頭用的版型（用厚紙板製作）、矽膠模具、剪刀、銅刷、錐子、熱風槍、吹風機、電烙鐵

蒂頭用的版型（原尺寸）

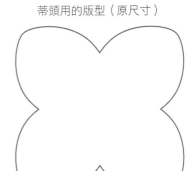

▌製作基底

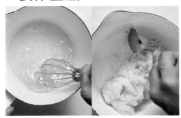

1 　準備基底用的蠟材（將石蠟放入鍋中加熱熔解，混入顏料），等蠟材表面出現薄膜後打發，降到用手可以觸碰的溫度時，用湯匙聚集蠟材。

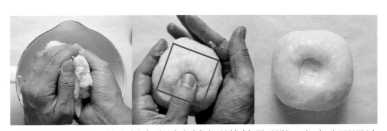

2 　用手包住 1，做出從上方看來偏方形的柿子形狀。在上方深深地壓出加上蒂頭用的凹痕。

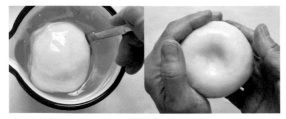

3 　準備浸蠟用的無色蠟材（將石蠟放入鍋中加熱熔解），用湯匙將作品浸入 70℃ 的蠟材中，然後用手掌修整形狀。反覆浸蠟三次，並在每次浸蠟後都用手包住蠟材，讓表面平滑。

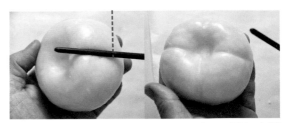

4 　用筆桿按壓作品，壓出四道凹痕。四道凹痕都只要壓在上半部。

上色

5　準備本體上色用蠟材①、②（將石蠟和微晶蠟放入鍋中加熱熔解，混入顏料）。

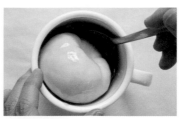

6　用湯匙小心將整個作品浸入 60～65℃的色①三次。

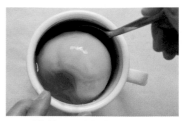

7　接著用湯匙將整個作品浸入 60～65℃的色②兩次。

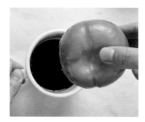

8　再變換角度，反覆將想加深顏色的部分浸入 60～65℃的色②中，讓顏色變得不太均勻。

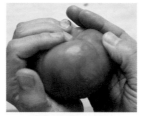

9　用手掌包住整個作品，修整形狀，使表面平滑，並重新加深因反覆浸蠟而變淺的凹痕和頂部中間的凹洞。

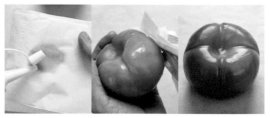

10　用衛生紙沾取液態蠟，磨亮表面，使表面光滑。在完全變硬之前底部很容易變得扁平，所以要再確認外型，如果底部變平了，就要重新修整出圓潤的感覺，維持應有的高度。

製作蒂頭

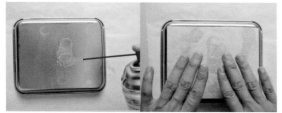

11　在調理盤底部噴上離型劑，貼上烘焙紙。

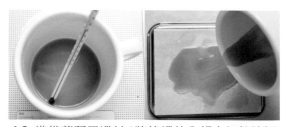

12　準備蒂頭用蠟材（將蜂蠟放入鍋中加熱熔解，混入顏料）。因為量很少，為了避免溫度上升得太快，IH 爐要設定在低溫，慢慢加熱熔解。熔解後將80℃的蠟材倒在11的烘焙紙上因為是平的，蠟材不會亂流）。

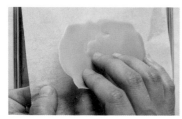

13　等 12 凝固到一定程度後，從烘焙紙上剝下。注意在蠟材溫度太高時剝的話，蠟材會容易裂開。

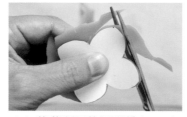

14　將蒂頭用的版型疊在 13 上，沿邊緣剪去多餘的蠟材。如果蠟材變得太硬，用吹風機稍微加熱，讓蠟材變軟。

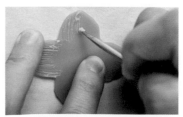

15　用錐子在 14 上劃出葉脈，並且在直線間加上一些斜線，使作品更自然。

 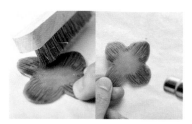

16 準備蒂頭上色用蠟材（將石蠟和微晶蠟放入鍋中加熱熔解，混入顏料），變換手拿 15 的方向，浸入 95～100℃的蠟材中一、二次，並用手指迅速地拭去多餘的蠟材。

17 用指腹將蒂頭上色用蠟材確實地壓入葉脈的凹痕中。如果覺得蒂頭有些厚，可邊壓邊稍微拉薄。

18 用銅刷敲打整個蒂頭（左圖），再用熱風槍（設定在 LOW）從較遠處稍微吹熱，在表面做出細微的凹凸感。

 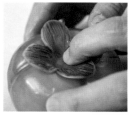 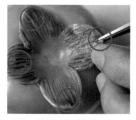 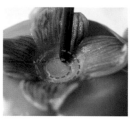

19 用剪刀在蒂頭四片葉子的交界處，剪出約 5 公釐的縫。

20 將蒂頭的葉尖對齊本體上的凹痕位置，用力壓緊蒂頭，使蒂頭和本體連接在一起。

21 蒂頭的葉尖也用剪刀稍微剪開，做出動態。如果蒂頭變得太硬，用吹風機稍微加熱後再繼續操作。

22 用小支的筆尾端輕輕畫兩個圓。要小心畫得太用力，會透出底下柿子的顏色。

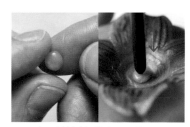 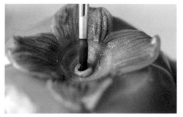 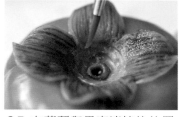

23 把剩餘的蒂頭用蠟搓成一顆小球，放在 22 上，用小支的筆尾端用力壓扁。

24 用小支的筆將 90℃的蒂頭上色用蠟材，塗在 23 放上去的小球上，凹陷處也要確實地塗上蠟材。

25 在蒂頭與果實連接的位置，再塗一些本體上色用蠟材①或②，讓連接處更有層次感。

▌加上燭芯完成作品

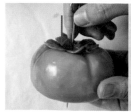 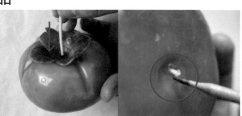

26 用針在蒂頭中央開出燭芯用的洞（左圖），穿過燭芯（中圖），用電烙鐵稍微熔解作品底部燭芯周遭的蠟，等蠟凝固，固定好燭芯（右圖），將燭芯剪成喜歡的長度。

凸頂柑

成品圖 >>> P.16
難易度★★☆

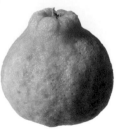

材 料

基底用蠟材	120 克〈石蠟 100％〉、
本體上色用蠟材①	120 克〈石蠟 95％＋微晶蠟 5％〉、
	顏料〈橘（較多）＋黃＋棕〉
	※ 比②更偏橘、更深一點的顏色。
本體上色用蠟材②	120 克〈石蠟 95％＋微晶蠟 5％〉、
	顏料〈橘＋黃（較多）＋棕〉
	※ 比①更偏黃、更明亮的顏色。
蒂頭用蠟材	5 克〈蜂蠟 100％〉、
	顏料〈常綠＋黃＋棕＋黑〉

燭芯／事先過蠟的三股編織燭芯〈4×3＋2〉（過蠟的方法可參照P.27）

工 具

電子秤、鍋子數個、IH爐、打蛋器、棒狀水銀溫度計、湯匙、錐子、針、餐巾紙、銅刷、熱風槍、烘焙紙、尖頭剪刀、電烙鐵

▌製作基底

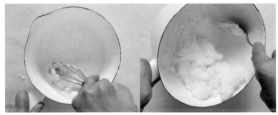

1 準備基底用的蠟材（將石蠟放入鍋中加熱熔解，混入顏料）並打發蠟材，降到用手可以觸碰的溫度時，用湯匙聚集蠟材。

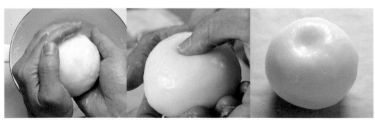

2 用手將 1 捏成球狀，在中間壓出凹痕。

▌上色

3 準備本體上色用蠟材①、②（將石蠟和微晶蠟放入鍋中加熱熔解，混入顏料）。

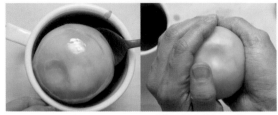

4 用湯匙將 2 浸入 60～65℃的色①中五次，並在每次浸蠟後都迅速用手指拭去底部多餘的蠟材，用手包住蠟材修整形狀。

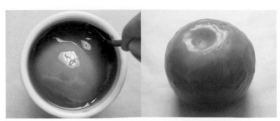

5 用湯匙將作品浸入 60～65℃的色②中兩次，並在每次浸蠟後修整形狀。

▌營造寫實的質感

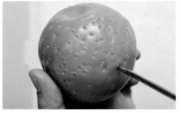

6　用錐子在 5 的表面戳出很多孔洞。

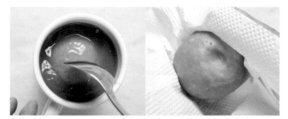

7　用湯匙將 6 浸入 60～70℃的色②中一次，再用餐巾紙包住整個作品，將餐巾紙凹凸不平的花樣印在作品表面上。

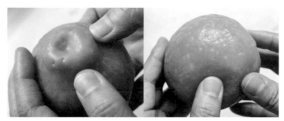

8　如左圖，用手推壓做出凸頂柑上方凸起的部分。底下則如右圖稍微壓凹進去，讓作品的形狀更接近凸頂柑。

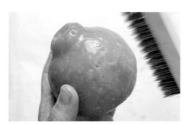

9　等 8 大致冷卻下來（如果溫度太高，接下來會做不出質感變化），用銅刷輕敲整個作品。

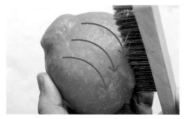

10　用銅刷沿著垂直方向用力地按壓作品，壓出可看出果皮下果肉凹凸不平的形狀。

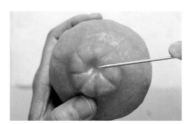

11　用針在上面突起的部分壓出凹痕。

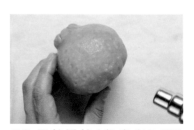

12　用熱風槍（設定在 LOW）稍微吹熱整個作品，做出表皮凹凸不平的感覺。

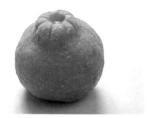

13　反覆操作 9、10、12 兩次後，就能做出圖片中像真正凸頂柑的表皮質感。

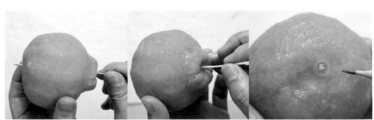

14　用針在中央開出燭芯用的洞（左圖），穿過燭芯（中圖），用電烙鐵稍微熔解作品底部燭芯周遭的蠟，等蠟凝固固定好燭芯（右圖）。

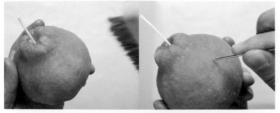

15 等 14 冷卻凝固後，用銅刷敲打表面某些地方，使某些部分看起來白白的（左圖），並在各處用針戳出小洞，營造出寫實感（右圖）。

▌製作蒂頭

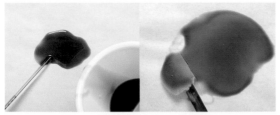

16 準備蒂頭用蠟材（將蜂蠟放入鍋中加熱熔解，混入顏料）。熔解後將 70 ～ 80℃的蠟材倒在烘焙紙上，剪下其中一部分。

17 用指尖將 16 搓成球狀，像圖片這樣做成上方有一個突起，下方往外攤開的形狀。

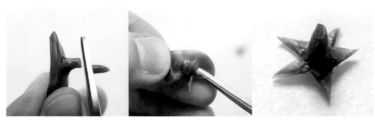

18 用尖頭剪刀剪去蒂頭突起的尖端（左圖），下方剪成星形。

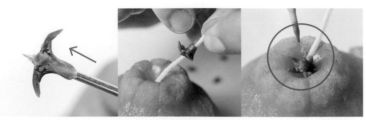

19 用針穿過 18 的中間，開出燭芯用的洞（左圖），讓穿過凸頂柑本體的燭芯穿過那個洞（中圖）。再用電烙鐵熔解一部分的蒂頭，讓蒂頭和本體連接（右圖），最後把燭芯剪成喜歡的長度即可。

水蜜桃

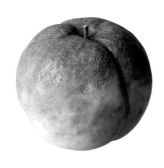

成品圖 >>> P.17
難易度 ★★☆

材 料

基底用蠟材	115 克〈石蠟 100％〉、顏料〈白＋黃＋棕〉
	浸蠟用無色蠟材　適量〈石蠟 100％〉
本體上色用蠟材①	60 克〈石蠟 100％〉、顏料〈白＋黃＋棕〉
本體上色用蠟材②	60 克〈石蠟 100％〉、顏料〈粉紅＋紅＋橘＋洋紅＋棕〉
本體上色用蠟材③	60 克〈石蠟 100％〉、
	顏料〈粉紅＋紅＋洋紅＋棕（較多）＋白色〉
蒂頭上色用蠟材	5 ～ 10 克〈石蠟 100％〉、
	顏料〈棕＋黑〉

燭芯／事先過蠟並加裝底座的三股編織燭芯〈4×3＋2〉
（過蠟、加裝底座的方法可參照P.27）

工 具

電子秤、鍋子數個、IH 爐、打蛋器、棒狀水銀溫度計、湯匙、筆（中、小）、
熱風槍、吹風機、針、銅刷、剪刀

▋製作基底

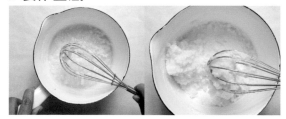

1 準備基底用的蠟材（將石蠟放入鍋中加熱熔解，
混入顏料）並打發。

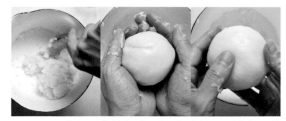

2 用湯匙把 1 聚集起來，揉成球狀，再於上下稍
微壓出凹痕，做成水蜜桃的形狀。

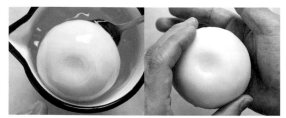

3 準備浸蠟用的無色蠟材（將石蠟放入鍋中加
熱熔解），用湯匙將 2 浸入 70℃的蠟材中二、
三次，並在每次浸蠟後都用手掌包住蠟材，修整
形狀，讓表面平滑。

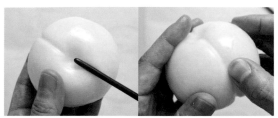

4 用筆桿在 3 的側面壓出兩道凹痕。因為在蠟
材凝固前很容易變形，特別是底部很容易變得
扁平，所以這時也要用手掌包住蠟材修整形狀，維
持作品的圓潤感。

▌製作蒂頭

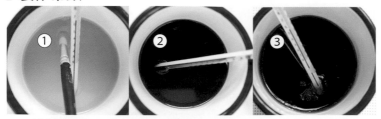

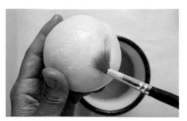

5 準備本體上色用蠟材①、②、③（將石蠟放入鍋中加熱熔解，混入顏料）。

6 等 4 大致降溫，用筆將 60℃的色①塗在底部開始往上約佔 1/3 的位置。把筆用拍打地壓在表面，或邊旋轉筆尖邊上色，讓顏色有些斑駁更顯自然。

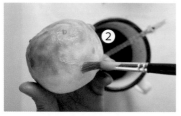

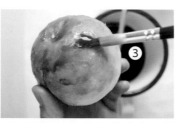

7 將 60℃的色②塗在上面還沒上色的 2/3 部分。用和 6 一樣的上色方式，讓塗上的顏色有些斑駁。

8 再將 60℃的色③塗在 7 所塗的部分的上半部。和 6 一樣，刻意塗得不均勻，讓作品更像水蜜桃。

9 用手掌緊緊包住作品，讓塗上的蠟材緊密貼合在基底上。

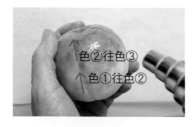

色②往色③

色①往色②

10 為了讓顏色自然地融合，分別從較遠處用熱風槍（設定在 LOW）吹熱色①和色②、色②和色③的交界處，讓表面稍微熔解。熱風最好是由下往上吹（色①往色②、色②往色③方向）。

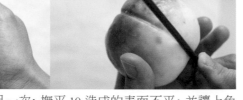

11 用手掌緊緊包住作品一次，撫平 10 造成的表面不平，並讓上色的蠟材緊密貼合在基底上（左圖）。如果上下和側邊的凹痕變淺了，就重新補上（右圖）。

▌營造寫實的質感

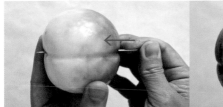 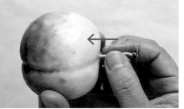

12 用針在中間開出燭芯用的洞（左圖），將附有底座的燭芯穿過去（右圖）。

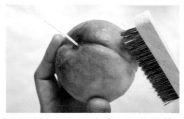

13 等 12 大致冷卻，用銅刷輕敲整個作品表面，重現水蜜桃表面的白色絨毛感。若想蠟材快點冷卻，可用吹風機的冷風吹，或放入冰箱幾分鐘。

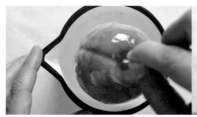

14 將作品快速浸入 70℃的浸蠟用無色蠟材（P.67 的 3 使用的蠟材）一次，用手掌包住作品，撫平表面。透過 13、14，做出真正水蜜桃表面會有的白色毛玻璃質感。

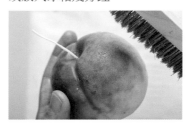

15 等 14 大致冷卻，再用銅刷輕敲表面，加強白色絨毛的質感。

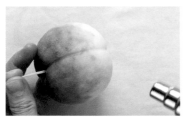 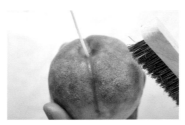

16 從較遠處用熱風槍（設定在 LOW）微微地吹熱表面，在整個作品上做出細微的凹凸起伏。

17 等 16 大略冷卻，再用銅刷輕敲表面。多敲幾下顏色較深的部分，讓作品更明顯泛白，會更自然。

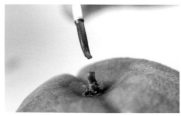

18 準備蒂頭上色用蠟材（將石蠟放入鍋中加熱熔解，混入顏料），用小支的筆將 80 ～ 85℃的上色蠟材塗在剪成喜歡長度的燭芯上，以及燭芯周遭的凹陷處。

做出變化款

熟度不同的水蜜桃

做法相同。若想做較熟的水蜜桃，就增加本體上色用蠟材較深的上色面；想呈現未成熟的水蜜桃，淺色的上色面積要大一些。在不同位置改塗深淺色，也有不同風貌。

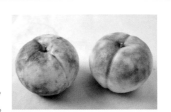

將蠟燭排在一起，小憩片刻。

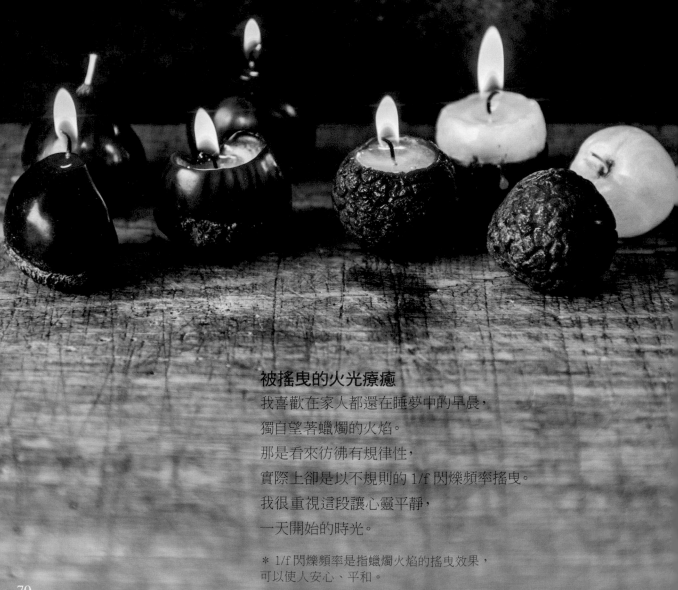

被搖曳的火光療癒
我喜歡在家人都還在睡夢中的早晨，
獨自望著蠟燭的火焰。
那是看來彷彿有規律性，
實際上卻是以不規則的 1/f 閃爍頻率搖曳。
我很重視這段讓心靈平靜，
一天開始的時光。

＊1/f 閃爍頻率是指蠟燭火焰的搖曳效果，
可以使人安心、平和。

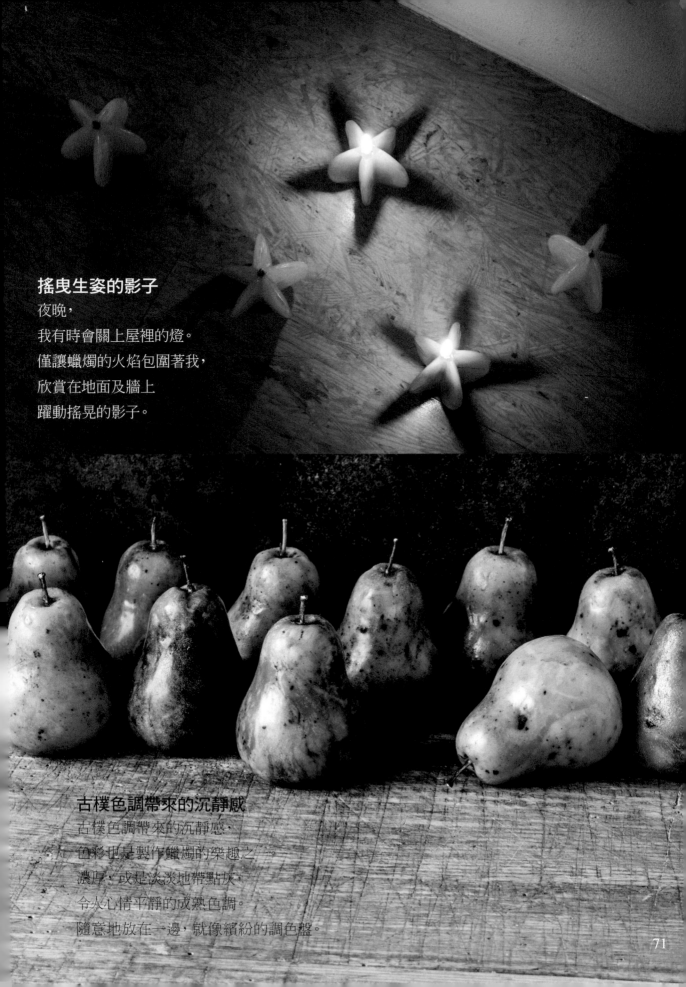

搖曳生姿的影子
夜晚，
我有時會關上屋裡的燈。
僅讓蠟燭的火焰包圍著我，
欣賞在地面及牆上
躍動搖晃的影子。

古樸色調帶來的沉靜感
古樸色調帶來的沉靜感，
色彩也是製作蠟燭的樂趣之一。
濃厚；或是淡淡地帶點灰，
令人心情平靜的成熟色調。
隨意地放在一邊，就像繽紛的調色盤。

花椰菜

成品圖 >>> P.18
難易度★★★

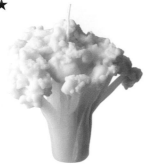

材料

莖與花用的蠟材　　100克（莖：16克・花：84克）
〈石蠟50％＋蜂蠟50％〉
顏料〈白（較多）＋棕＋黃〉

液態蠟
燭芯／事先過蠟的三股編織燭芯〈3×3＋2〉
（過蠟的方法可參照P.27）

工具

電子秤、鍋子數個、IH爐、棒狀水銀溫度計、矽膠模具、
吹風機、尖頭剪刀、針、調理盤、電烙鐵、衛生紙、免洗筷、
熱風槍、銅刷

▌製作莖

1 準備莖與花用的蠟材（將石蠟和蜂蠟放入鍋中加熱熔解，混入
顏料），將100克中莖用的16克倒入矽膠模具中，等外圍（約5
～7公釐）的蠟材變色後脫模取出。

2 用手指按壓1，壓成一片薄
片。如果蠟材太硬，可用吹
風機吹軟一邊按壓。

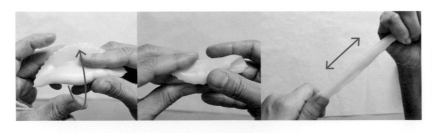

3 將2對摺後揉捏成圓
柱狀，拉成細長的棒狀。
過程中用吹風機將較硬的
部分（兩端）吹軟，讓整塊
蠟材柔軟度相同。

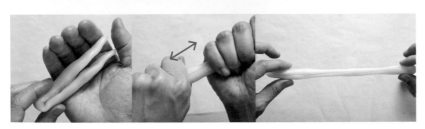

4 將3對摺後併攏，用手
握緊撫平接縫，拉長。
反覆操作「對摺併攏再拉
長」，做出一條細長的莖。

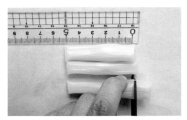

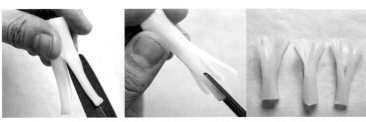

5　先剪去 4 的前後兩端，再剪
　　成長約 5 公分的三段。

6　先在 5 上縱向剪出較深的開口，做出四個分枝（左圖），再以
　　約一半的深度將各個分枝剪開（中圖），三段都剪成一樣的形
　　狀（右圖）。

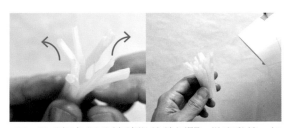

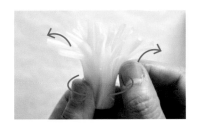

7　用手把各個分枝稍微往外剝開，做出動態。如
　　果蠟材太硬，用吹風機吹軟再操作。另外兩
　　段也以相同方式處理。

8　把做好的三段莖合併，一邊
　　確認整體的平衡性，一邊
　　調整分枝的位置。

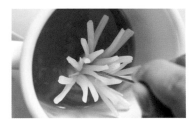

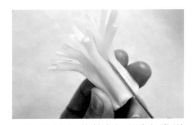

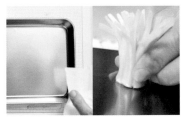

9　用針戳著 8，拿著針將莖的
　　下半部浸入 70 ～ 80℃的蠟
　　材中（剩下的莖與花用的蠟
　　材）三次。浸完後拔出針。

10　用針在莖的側面壓出幾道
　　　凹痕。

11　用 IH 爐加熱調理盤約 8 秒
　　　（左圖），翻面，趁還熱時，
　　　將 10 的底部壓在調理盤上，讓
　　　底部稍微熔解變平（右圖）。

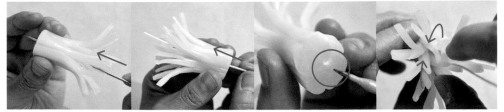

12　用針穿過中心開出燭芯用的洞（左 1 圖），從底部穿過燭芯（左 2 圖），用電烙鐵稍微
　　　熔解作品底部燭芯周遭的蠟，等蠟凝固，固定好燭芯（右 2 圖）。將燭芯周圍的幾根分
　　枝併攏（右 1 圖），蠟燭燃燒時火較不容易熄滅。

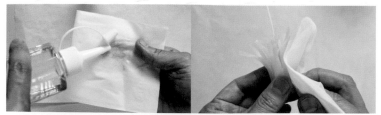

13 用衛生紙沾取液態蠟，磨亮莖較粗的部分的側面。接著將蠟材放入冰箱幾分鐘，讓蠟材完全冷卻。

▌製作花

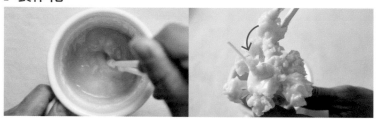 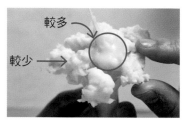

14 等鍋裡剩下的蠟材表面出現薄膜時（若已完全凝固，要重新加熱熔解，等到表面出現薄膜），用免洗筷輕輕地打發蠟材。等蠟材變成奶油狀，就分別放到莖上，調整成每團花分開的樣子（右圖）。

15 手指碰觸花的表面，讓表面圓潤。如圖，在燭芯周遭放較多蠟材，相反地，為了避免外側較細的莖因上面的蠟材重量而變形，外側勿放太多蠟材。

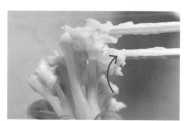 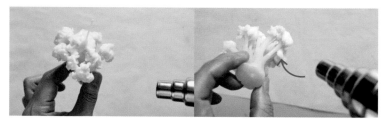

16 把15倒過來拿，在莖的內側也加上花的蠟材。

17 用熱風槍（設定在LOW）從遠處輕輕吹熱16的上半部，使蠟材稍微熔解，讓花和莖的蠟材確實連接。再把16反過來拿，以相同方法輕吹熱內側（右圖）。注意不要吹太熱，莖會變形。

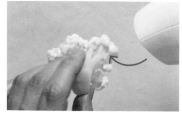 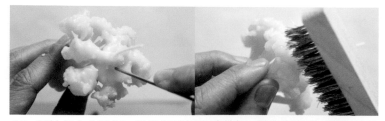

18 維持倒過來的狀況，用吹風機的冷風吹涼內側，等莖完全降溫，不會變形之後，再整個放入冰箱冷卻。

19 用針在上方戳洞，並用銅刷輕柔地敲打，做出寫實感。操作時最好用手指撐著較細的莖，避免莖折斷。最後將燭芯剪成喜歡的長度即可。

甜椒

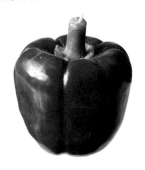

成品圖 >>> P.19
難易度★★☆

材 料

基底用蠟材	120 克〈石蠟 100%〉、顏料〈白＋黃＋棕〉
浸蠟用無色蠟材	適量〈石蠟 100%〉
本體上色用蠟材①	120 克〈石蠟 95%＋微晶蠟 5%〉、顏料〈紅＋橘＋棕＋黑＋白〉
本體上色用蠟材②	5 ～ 10 克〈石蠟 100%〉、顏料〈白色〉
蒂頭用蠟材	5 克〈石蠟 100%〉、顏料〈常綠＋黃＋棕〉
蒂頭上色用蠟材①	5 ～ 10 克〈石蠟 100%〉、顏料〈棕＋黑〉
蒂頭上色用蠟材②	5 ～ 10 克〈石蠟 100%〉、顏料〈白＋棕〉
燭芯／事先過蠟的三股編織燭芯〈3×3＋2〉	（過蠟的方法可參照 P.27）

工 具

電子秤、鍋子數個、IH爐、打蛋器、棒狀水銀溫度計、湯匙、筆（小）、衛生紙、針、電烙鐵、矽膠模具、剪刀、吹風機、木柄錐、銅刷

▌製作基底

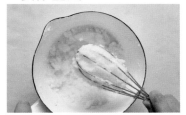

1 準備基底用蠟材（將石蠟放入鍋中加熱熔解，混入顏料），等蠟材表面出現一層薄膜後打發。

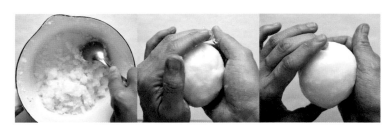

2 用湯匙聚集 1，然後用手掌包住，揉捏成略長的甜椒形狀。把頂部中心壓凹。

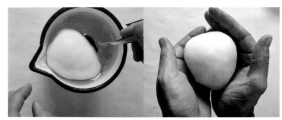

3 準備浸蠟用的無色蠟材（將石蠟放入鍋中加熱熔解），將 2 浸入 70℃的無色蠟材中，再用手修整形狀。重複這個步驟三次，使表面平滑。

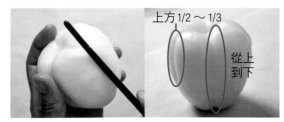

上方 1/2 ～ 1/3

從上到下

4 用筆桿在 3 的側面壓出六條凹痕，三條要確實地壓到底部，另外三條則壓到上方約 1/2 ～ 1/3 高度的地方。

▌上色

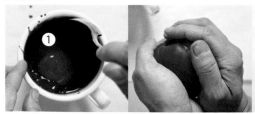

①

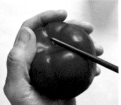

5 準備本體上色用蠟材①（將石蠟和微晶蠟放入鍋中加熱熔解，混入顏料），然後將 4 反覆浸入 60 ～ 65℃的蠟材中四次。每次浸完蠟後都要修整形狀，並用手指抹去附著在底部的多餘蠟材。重新壓出變淺的側面和中央的凹痕。

▎營造寫實的質感

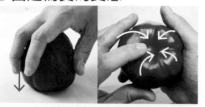

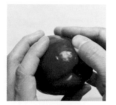

6 修整上方的形狀。將 5 反過來拿，把頂部壓在平面上，讓上半部的邊緣向外突出。用手指朝著中心按壓，加上蒂頭處的凹痕，做出往中心凹陷的感覺。

7 修整下方的形狀，確實地壓出凹陷處。

8 用 90～95℃ 的本體上色用蠟材②畫出縱向的脈（從表皮下微透出的脈，點燃時會浮現）。用小支的筆畫粗一點也沒關係。

9 將作品浸入 60～65℃ 本體上色用蠟材①三次，稍微蓋住 8 上畫的脈。

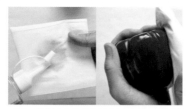

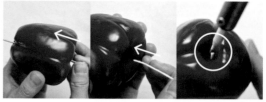

10 再修整一次形狀。用手掌壓凹側面的某些地方，做出更自然寫實的感覺。

11 用衛生紙沾取液態蠟，擦拭整個作品，使表面光滑平整。

12 用針在中央開出燭芯用的洞（左圖），穿過燭芯（中圖），用電烙鐵稍微熔解作品底部燭芯周遭的蠟，等蠟凝固，固定好燭芯（右圖）。因為等一下還要加上蒂頭，先預留比較長的燭芯。裝好燭芯後，讓作品完全冷卻。

▎製作蒂頭

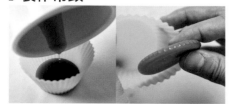

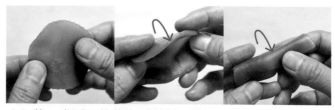

13 準備蒂頭用蠟材（將石蠟放入鍋中加熱熔解，混入顏料），倒入矽膠模具中，等蠟材的硬度變得像羊羹，從模具中取出。

14 將 13 捏成一片薄片，對摺後再對摺。

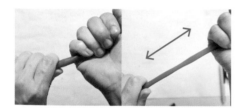

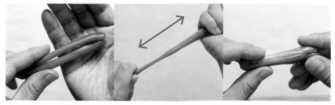

15 用手握緊 14，並撫平對摺產生的接縫，將 14 拉成細長的棒狀。

16 將 15 對摺後併攏，用手握緊撫平接縫，再像拉糖一樣拉長。反覆操作「對摺併攏再拉長」，拉成一條有植物維管束紋路的棒狀。

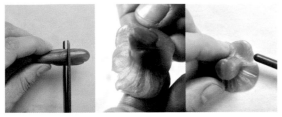
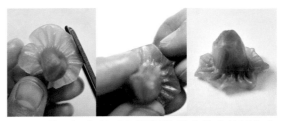

17 從 16 切下約 2～3 公分長的蠟材，將其中一端稍微捏扁攤開（中圖），再用筆桿在攤開的部分，加上甜椒蒂頭會有的凹陷紋路（右圖）。

18 用剪刀把蒂頭下方攤開的部分剪成接近七角形（左圖），再用手指稍微捏尖那些角（中圖）。蠟材太硬的狀態下剪容易裂開，所以用吹風機稍微吹軟再剪。

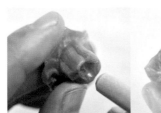
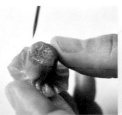
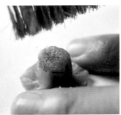

19 用木柄錐的尾端按壓蒂頭上方中央（左圖），用針戳出小洞（中圖），再用銅刷輕拍，做出自然的外觀（右圖）。

20 用木柄錐在蒂頭下方沿著蒂頭突起的部分，深深地劃出一圈線。

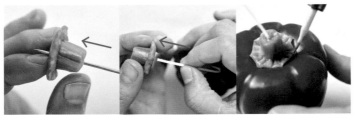

21 用針穿過蒂頭中間，開出燭芯用的洞（左圖），穿過裝在甜椒本體上的燭芯（中圖），再用電烙鐵熔解燭芯周圍及一部分的蒂頭，讓蒂頭和本體連接在一起（右圖）。蒂頭最好感覺有一點浮起來。

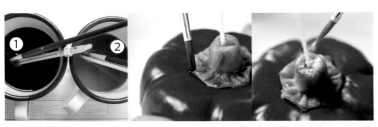

22 準備蒂頭上色用蠟材①、②（將石蠟放入鍋中加熱熔解，混入顏料）用小支的筆將 80～85℃的色①塗在 18 的尖角上（中圖），上方塗上少許 80～85℃的色②，表現出凹陷感（右圖）。最後將燭芯剪成喜歡的長度即可。

做出變化款

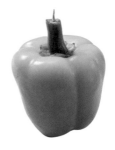

黃色甜椒
做法和紅色甜椒一樣。把本體上色用蠟材的顏料換成下述顏料即可。

黃色甜椒：顏料〈黃＋橘＋白＋棕〉
※ 改變顏料的比例，放入較多橘色顏料的話，可以做出橘色的甜椒。

檸檬

成品圖 >>> P.20
難易度★★★

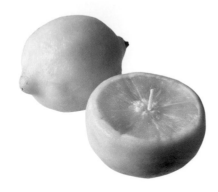

材 料 （對半切開的檸檬，半顆分量）
基底用蠟材　　　　50 克〈石蠟 100%〉
果肉上色用蠟材①　120 克〈石蠟 95%＋微晶蠟 5%〉、
　　　　　　　　　顏料〈黃＋螢光黃＋棕＋黑〉
果肉上色用蠟材②　120 克〈石蠟 95%＋微晶蠟 5%〉、
　　　　　　　　　顏料〈黃＋螢光黃＋棕＋黑＋橘〉
果皮上色用蠟材①　120 克〈石蠟 95%＋微晶蠟 5%〉、
　　　　　　　　　顏料〈白＋棕＋黃〉
果皮上色用蠟材②　120 克〈石蠟 95%＋微晶蠟 5%〉、
　　　　　　　　　顏料〈黃＋螢光黃＋棕＋黑〉
果皮上色用蠟材③　5 ～ 10 克〈石蠟 100%〉、顏料〈白〉
燭芯／事先過蠟並加裝底座的三股編織燭芯〈3×3 ＋ 2〉
（過蠟、加裝底座的方法可參照 P.27）

工 具
電子秤、鍋子數個、IH 爐、打蛋器、
湯匙、棒狀水銀溫度計、調理盤、
烘焙紙、針、果肉顆粒的版型（用
厚紙板製作）、餐巾紙、銅刷、筆
（小）、剪刀

果肉顆粒的版型（原尺寸）

對摺使用

▌製作基底

1　準備基底用蠟材（將石蠟放入鍋中加熱熔解），把鍋子從 IH 爐上拿下，等蠟材表面出現一層薄膜後打發。

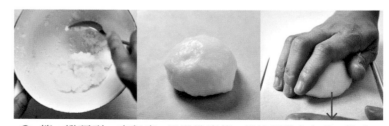

2　等 1 變硬到一定程度，用湯匙聚集，然後用掌心包住，做成一個半圓形的球體。把切面壓在平面上（把烘焙紙鋪在調理盤背面），盡量做出漂亮的平面。

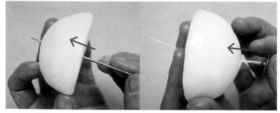

3　用針在中間開出燭芯用的洞，裝上附有底座的燭芯（較長，約 8 公分）。

▌幫果肉上色

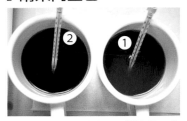 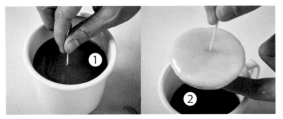

4 準備果肉上色用蠟材①、②
（將石蠟和微晶蠟放入鍋中
加熱熔解，混入顏料）。

5 拿著燭芯，將作品浸入 65 ～ 70℃的色①中
三次，接著浸入 65 ～ 70℃的色②中一次，藉
由疊上不同顏色做出層次感。用手指迅速地拭去
附著在底部的多餘蠟材。

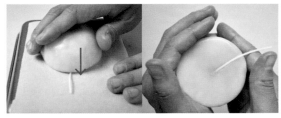

6 在調理盤背面鋪上烘焙紙，讓 5 的燭芯倒下，
將檸檬的切面按壓在烘焙紙上，把切面壓平。
之後用手掌包住檸檬，修整側面的形狀。

▌做出果肉的顆粒質感

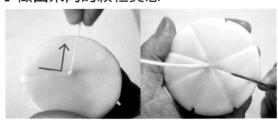

7 趁蠟材還溫熱時立起燭芯（左圖），以燭芯在
6 倒下時在切面上壓出的痕跡為基準，用針按
壓出較深的凹痕，將切面分為八等分，就能做出八
瓣檸檬（右圖）。

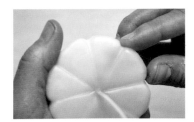

8 用手指輕捏 7 的每一瓣果
肉，捏出圓潤感。

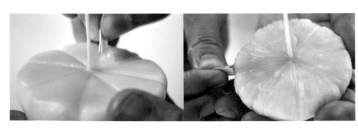

9 拿果肉顆粒的版型（以 P.78
的要訣摺成的），如蓋印章般，
迅速地按壓切面，壓出果肉的顆粒。
顆粒的凹痕有一定的規律，並做出
深淺的變化，邊緣也要按壓出顆粒
的凹痕。若版型變形了，再換一張
新的。

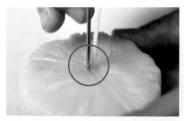

10 用針在燭芯周遭戳出幾個洞。

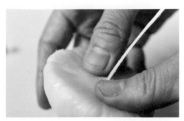

11 以指腹用力按壓整個鼓起的切面，讓切面變平。

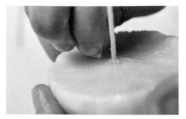

12 由於 11 讓果肉顆粒的凹痕變淡了，必須再一次用版型做加強。

▌表皮上色完成作品

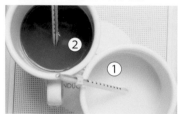

13 準備表皮上色用蠟材①、②（將石蠟和微晶蠟放入鍋中加熱熔解，混入顏料）。

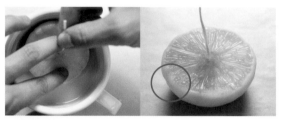

14 拿著燭芯，將表皮（側面）浸入 60℃的色①數次。如左圖，用有點傾斜的角度依序浸入每一個面。果肉邊緣稍微沾上的白色部分，會變成包住果肉的果皮纖維（右圖）。

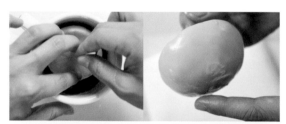

15 繼續拿著燭芯，用同樣的方法將檸檬浸入色②中。小心不要疊上邊緣在 14 沾上的白色纖維。色②會變成檸檬的表皮，用手指拭去底部多餘的蠟材。

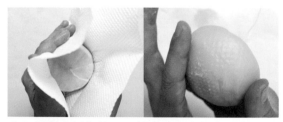

16 用餐巾紙包住 15，讓表皮印上餐巾紙的花紋，做出柑橘類特有的表皮紋路。

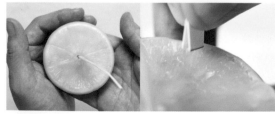

17 用手掌包住整個作品修整形狀。在凝固前底部很容易變得扁平，最好再重新修出底部的弧線。也可以用果肉顆粒的版型補充果肉邊緣的顆粒凹痕（右圖）。

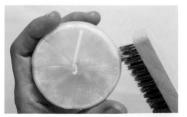

18 等作品大致降溫，用銅刷輕敲整個表皮，邊緣的皮也一樣。把燭芯剪成喜歡的長度。

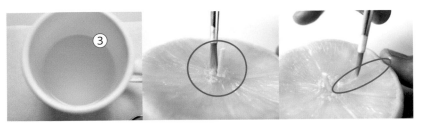

19 準備果皮上色用蠟材③（將石蠟放入鍋中加熱熔解，混入顏料），用小支的筆將100℃的蠟材塗在燭芯周圍戳出的小洞，以及將果肉分為八瓣的分界線上。

做出變化款

整顆檸檬

和 P.64 的凸頂柑類似，用銅刷敲打表面，以及按壓做出凹凸來呈現外皮的質感。蒂頭另外製作，再接上本體。

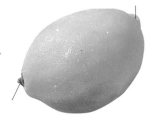

尖端 A

尖端 B

材 料

基底用蠟材　　　80 克〈石蠟 100%〉
本體上色用蠟材　120 克〈石蠟 95%＋微晶蠟 5%〉、顏料〈黃＋螢光黃＋棕＋黑〉
蒂頭用蠟材　　　5 克〈蜂蠟 100%〉、顏料〈常綠＋黃＋棕〉
蒂頭上色用蠟材①　5 ～ 10 克〈石蠟 100%〉、顏料〈棕＋黑＋橘〉
蒂頭上色用蠟材②　5 ～ 10 克〈石蠟 100%〉、顏料〈白＋棕〉
沙粒／適量（深色）
燭芯／事先過蠟的三股編織燭芯〈3×3＋2〉

製作檸檬本體

1 準備基底用蠟材（將石蠟放入鍋中加熱熔解），打發，等凝固到一定程度後，用手掌捏成檸檬的形狀。把其中一端捏得尖一點，中間用木柄錐的尖端戳出一個小洞（A 側）。另一端也捏尖，中間用木柄錐的尾端壓凹一些（B 側，蒂頭會加在這一側）。

2 浸入 60℃的本體上色用蠟材中 3 ～ 5 次，修整形狀。

3 等到大致降溫後，用銅刷沿著垂直方向按壓，做出一些凹凸起伏。再輕敲整個表面，做出自然寫實感。敲完後用熱風槍（設定在 LOW）稍微加熱。重複這個步驟，直到做出滿意的表皮質感。

4 在中間開出燭芯用的洞，穿過燭芯，用電烙鐵牢牢固定住燭芯，讓作品完全冷卻。

製作尖端 A

把沙粒塞入尖端（A 側）上戳出的洞裡，從遠處用熱風槍（設定在 LOW）稍微吹一下，固定沙粒。

製作尖端 B

1 準備蒂頭用蠟材（將蜂蠟放入鍋中加熱熔解，混入顏料），加熱到 70 ～ 80℃後倒在烘焙紙上，撕下其中一小塊揉成團，做成蒂頭的形狀。

2 稍微剪去蒂頭的頂端，用針戳剪出的切面。

3 用銅刷輕敲整個蒂頭，做出寫實感。

4 將 3 裝在檸檬有些凹陷的尖端 B 側），用電烙鐵固定。

5 用 80 ～ 85℃的蒂頭上色用蠟材①塗在蒂頭周圍，再用同樣溫度的蒂頭上色用蠟材②，塗在蒂頭的切面上。

完成作品

用針淺淺地戳過整個表面，再用熱風槍（設定在 LOW）稍微吹熱即可。

荔枝

成品圖 >>> P.21
難易度★★★

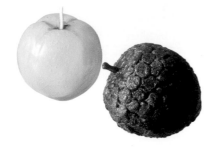

材 料 （帶皮、去皮各 1 個份量）

基底用蠟材	40 克〈2 個份量〉〈石蠟 100%〉
帶皮荔枝上色用蠟材①	60 克〈石蠟 95%＋微晶蠟 5%〉、顏料〈紅＋橘＋紫＋棕＋黑〉
帶皮荔枝上色用蠟材②	60 克〈石蠟 95%＋微晶蠟 5%〉、顏料〈紅＋洋紅＋棕＋黑〉
去皮荔枝上色用蠟材	5～10 克〈石蠟 100%〉、顏料〈棕＋黑＋橘〉

燭芯／事先過蠟的三股編織燭芯〈3×3＋2〉（過蠟的方法可參照 P.27）

工具

電子秤、鍋子數個、IH 爐、棒狀水銀溫度計、金屬刮刀、吹風機、針、熱風槍、筆（中、小）、木柄錐、銅刷、電烙鐵、剪刀

▌製作基底

1 準備基底用蠟材（將石蠟放入鍋中加熱熔解），把鍋子從 IH 爐上拿下，放置讓蠟材凝固，等蠟材的硬度變得像羊羹，用金屬刮刀刮起。

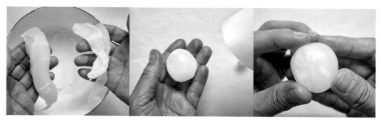

2 將 1 分為二等分，分別揉成球狀。一邊用吹風機加熱，一邊慢慢捏出接近荔枝的形狀（一個會做成帶皮，另一個會做成去皮的荔枝）。

▌做出帶皮荔枝

3 準備帶皮荔枝上色用蠟材①、②（將石蠟和微晶蠟放入鍋中加熱熔解，混入顏料）。

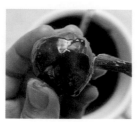

4 讓 2 的其中一顆冷卻，用中等尺寸的筆把 55℃的色①反覆塗在整個球體上，塗到有厚度。把筆按壓在蠟材上的方式比較好

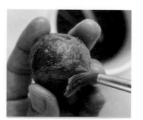

5 在整個表面疊上 60℃的色②。塗時要旋轉筆尖，讓某些部分有乾燥斑駁的感覺，顯得更自然。

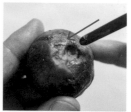

6 用筆的尾端按壓上方，然後壓出一道凹痕。

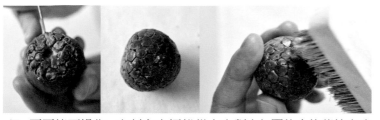
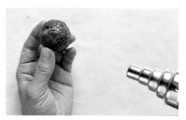

7 不要停下操作，立刻拿木柄錐從上方劃出如圖片中的荔枝表皮花紋。可以把錐子尖端深戳進去，用拖動尖端的感覺來劃。若途中蠟材變硬了，就用吹風機稍微吹軟。不要碰觸劃出的表皮花紋，以免花紋消失。接著，用銅刷敲打整個表皮，避免敲太用力，使得花紋消失。

8 從遠處用熱風槍（設定在LOW）稍微吹熱作品。

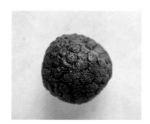
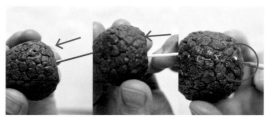

9 重複 7～8「用銅刷敲打，用熱風槍加熱」，直到做出滿意的表皮質感。若表皮花紋變淡了，就重新加強。

10 用針在中央開出燭芯用的洞（左圖），穿過燭芯（中圖），用電烙鐵稍微熔解作品底部燭芯周遭的蠟，等蠟凝固，固定好燭芯（右圖）。將燭芯剪成喜歡的長度。

11 接著用小支的筆將80～85℃的色①、②塗在燭芯上。

▌做出去皮荔枝

12 取出 2 做的球狀基底，用筆的尾端在上方壓出一道凹痕，並用筆桿在側面按壓出果肉的凹痕。

13 拿針在 12 壓出的凹痕周圍戳洞。

14 準備去皮荔枝上色用蠟材（將石蠟放入鍋中加熱熔解，混入顏料）。將加熱到 80～85℃的顏料，塗在上方凹陷處的周圍和果肉凹痕。

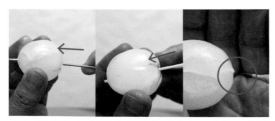

15 用針在中央開出燭芯用的洞（左圖），穿過燭芯（中圖），用電烙鐵稍微熔解作品底部燭芯周遭的蠟，等蠟凝固，固定好燭芯（右圖）。將燭芯剪成喜歡的長度即可。

╱ 做出變化款

剝到一半的荔枝

用製作「去皮荔枝」的方法做出荔枝（先加裝好燭芯），再參照「帶皮荔枝」塗上外皮的蠟材，做出紋路和質感。最後用美工刀輕輕地沿著皮的邊緣劃一圈，確實地做出表皮和果肉的分界線（小心不要切到果肉）。

芒果

成品圖 >>> P.22
難易度 ★☆☆

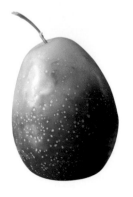

材料

基底用蠟材	150 克〈石蠟 100%〉、顏料〈黃＋橘＋棕〉
浸蠟用無色蠟材	適量〈石蠟 100%〉
本體上色用蠟材①	150 克〈石蠟 95%＋微晶蠟 5%〉、顏料〈黃＋橘＋黑〉
本體上色用蠟材②	150 克〈石蠟 95%＋微晶蠟 5%〉、顏料〈紅＋橘＋黑〉
蒂頭上色用蠟材①	5～10 克〈石蠟 100%〉、顏料〈棕＋黑＋橘〉
蒂頭上色用蠟材②	5～10 克〈石蠟 100%〉、顏料〈常綠＋黃＋棕＋黑〉

液態蠟

沙粒（無色）／適量（做法參照 P.29。）

燭芯／事先過蠟並加裝底座的三股編織燭芯〈3×3＋2〉（過蠟、加裝底座的方法可參照 P.27）

工具

電子秤、鍋子數個、IH爐、打蛋器、湯匙、棒狀水銀溫度計、熱風槍、針、衛生紙、銅刷、竹籤、筆（小）、剪刀

▎製作基底

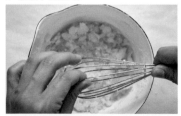

1　準備基底用蠟材（將石蠟放入鍋中加熱熔解，混入顏料），等蠟材表面出現一層薄膜後打發。

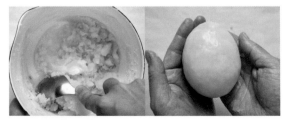

2　用湯匙聚集 1，用手掌包住，做成芒果的形狀。

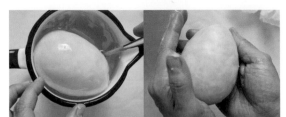

3　準備浸蠟的無色蠟材（將石蠟放入鍋中加熱熔解），將 2 浸入 70℃的無色蠟材中三次。每次浸完都要用手掌包住，修整形狀，讓表面平滑。

▋上色

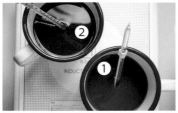

4 準備本體上色用蠟材①、②（將石蠟和微晶蠟放入鍋中加熱熔解，混入顏料）。

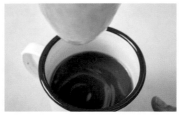

5 用手拿著3，把上半部浸入60～65℃的色①中數次。每次浸蠟時改變一下角度，讓浸入的位置不同。

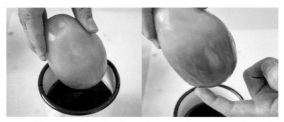

6 等5大略降溫，把下半部浸入70～75℃的色②中數次。每次浸完都要盡快用手指拭去多餘的蠟材，修整形狀。

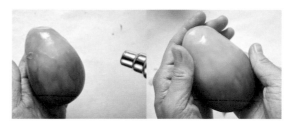

7 若是上下半部顏色的交界處看起來不太自然，可用熱風槍稍微吹熔交界處，再用指腹抹勻。調整完後，用手包住整個作品，撫平表面。

▋營造寫實的質感

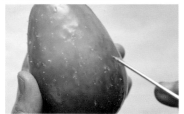

8 用針在表面戳出許多小洞。這些洞最好深淺不一，更自然寫實。

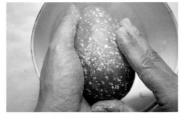

9 把沙粒撒在整個作品上，用指腹壓進洞裡。在裝了沙粒的鍋子上方操作，可避免沙粒散落在桌上。

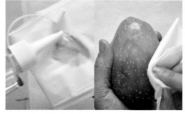

10 用衛生紙沾取液態蠟，擦拭整個表面。如果覺得芒果上的白色斑點太少，可再操作一次8～10。

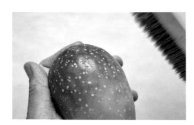

11 用銅刷敲打表面，讓表面微微泛白。

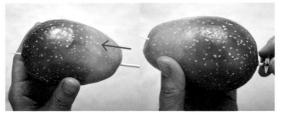

12 用竹籤在中間開出燭芯用的洞（左圖），裝上附有底座的燭芯（右圖）。要用這個燭芯做成芒果的蒂頭。

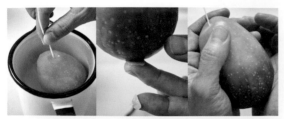

13 拿著燭芯，將作品快速地浸入 65℃的浸蠟用
無色蠟材中一次。用手指拭去沾附在底部的多
餘蠟材，手掌包住整個作品撫平表面。透過 11、13
的步驟，做出毛玻璃般泛白的表皮質感。

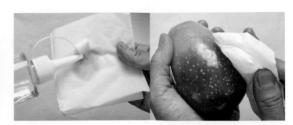

14 用衛生紙沾取液態蠟，再仔細地磨亮表面，讓
表面盡可能變得光滑。

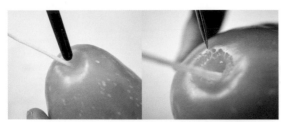

15 用筆的尾端在燭芯周圍壓出凹痕（左圖），再
用針在凹痕周遭戳幾個洞，營造更寫實的氛圍
（右圖）。

16 準備蒂頭上色用蠟材①、②
（將石蠟放入鍋中加熱熔
解，混入顏料）。

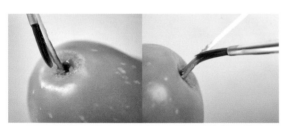

17 用小支的筆將 80 ～ 85℃的色①塗在 15 的凹
痕和其周遭，以及靠近蒂頭根部的燭芯下半部。

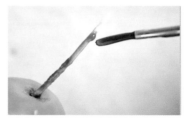

18 將燭芯剪成喜歡的長度，再
用小筆將 80 ～ 85℃的色②
塗在蒂頭的上半部。

楊桃

成品圖 >>> P.23
難易度★★★

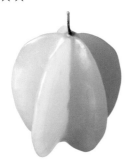

材 料

基底用蠟材　　　　　80 克〈石蠟 100%〉、顏料〈螢光黃＋黃＋棕〉
燭芯上色用蠟材　　　5 ～ 10 克〈石蠟 100%〉、顏料〈洋紅＋黑〉
本體上色用蠟材　　　5 ～ 10 克〈石蠟 100%〉、顏料〈螢光綠＋常綠＋棕〉
浸蠟用無色蠟材　　　適量〈石蠟 100%〉
燭芯／三股編織燭芯〈3×3＋2〉（過蠟的方法可參照 P.27）

工 具

電子秤、鍋子數個、IH 爐、免洗筷、金屬刮刀、
楊桃果肉用的版型（用厚紙板製作）、棒狀水
銀溫度計、菜刀、剪刀、電烙鐵、竹籤、吹風機、
筆（小）、調理盤

楊桃果肉用的版型
（原尺寸）

▌ 將燭芯過蠟

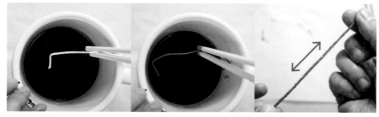

1　準備燭芯上色用蠟材（將石蠟放入鍋中加熱熔解，混入顏料），
　　用免洗筷夾著燭芯浸入蠟材中過蠟。從蠟材中拿起來之後，把
燭芯拉直。

▌ 製作五片果肉

B（可做一片）

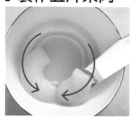

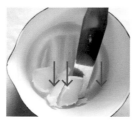

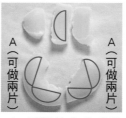

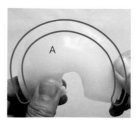

2　準備基底用蠟材
　　（將石蠟放入鍋中
加熱熔解，混入顏料），
等蠟材的硬度變得像
羊糞，依箭頭方向，用
金屬刮刀沿著外側刮
起蠟材。

3　刮起鍋子中間剩
　　下的蠟材。

4　用圖片中分成的
　　A 和 B 兩種尺寸
的蠟材製作五片果肉。

5　趁蠟材仍有餘溫，
　　如圖片，用手指壓
平 2 刮起的蠟材 A 邊
緣。另一片 A 也一樣壓
平。

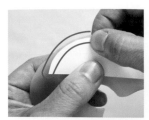

6 取兩片 A 中的一片，
　將 A 的邊緣和版型
（參照 P.87）的弧線疊合
（些許誤差），按壓版型的
弧線，把那裡的蠟材壓薄。

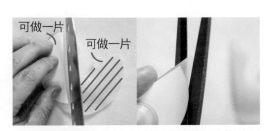

7 對照版型，去掉多餘的蠟材。直線部分用
　菜刀切除（左圖），曲線部分剪掉（右圖），
一片果肉就完成了。照片中劃上斜線的部分也
重複 6～7，就能再做出一片果肉（完成兩片）。
另一片 A 也同樣按照 6～7，做成兩片果肉（合
計做好四片）。途中如果蠟材變硬，就用吹風
機重新吹軟再操作。

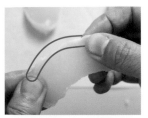

8 從三片 B 中選出最
　厚的一片，和 5 一樣，
趁蠟材還溫熱時，如圖片
中用手指壓平其中一邊。
之後和 6 一樣，把 B 壓平
的邊緣疊上版型的弧線，
用手指按壓版型的弧線
部分，把那裡的蠟材壓薄。
接著用跟 7 一樣的要訣去
除多餘的蠟材，就又完成
一片了。

9 這是五片果肉完成
　後的樣子。

將果肉拼成星形

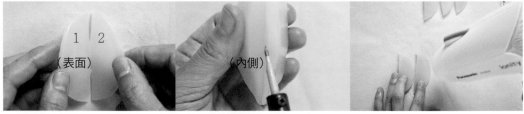

10 趁五片果肉還溫熱時，用電烙鐵連接起來。首先對齊第一片和第二片的高度（左圖），沿著內
　　側的直線連接，如畫線般俐落地移動電烙鐵，使蠟材稍微熔解再凝固，連接兩片果肉（中圖）。
要注意電烙鐵移動的速度太慢可能會熔過頭，穿出一個洞。如果蠟材太硬難以操作，可如右圖用
吹風機重新吹軟。

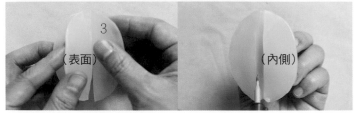

11 第三片、第四片操作同 10，兩片連接好。將兩片的高度對齊，
　　從想要連接的直線內側，用電烙鐵稍微熔解蠟材，等蠟材
凝固，果肉就能連接。

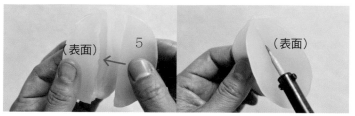
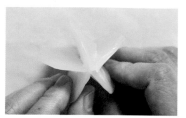

12 第五片果肉就如同圖片，夾進另外四片的縫隙中（左圖），從想要連接的直線表面，用電烙鐵稍微熔解蠟材，把果肉連接在一起。

13 五片都連接後稍微調整，讓作品從上面看起來是星星形狀。

▌營造寫實的質感

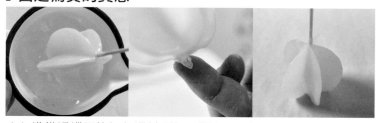
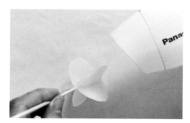

14 準備浸蠟用的無色蠟材（將石蠟放入鍋中加熱熔解），把鍋子從IH爐上拿下，將用竹籤戳著的 13 浸入 70 ～ 80℃的無色蠟材中三、四次。每次浸蠟後，都要迅速地用手指抹去底下多餘的蠟材，修整形狀。

15 用吹風機的冷風確實地吹涼整個作品。

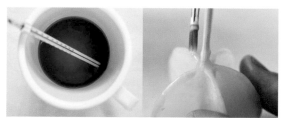
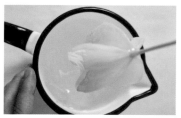

16 準備本體上色用蠟材（將石蠟放入鍋中加熱熔解，混入顏料），用小支的筆將 80℃的蠟材塗在 15 的頂部與果肉邊緣。

17 將 16 迅速地浸入 100℃的浸蠟用無色蠟材中一次，使表面帶有光澤。拔出竹籤，修整形狀。

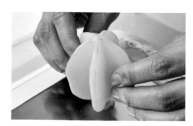
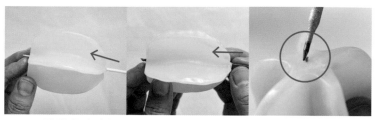

18 用IH爐加熱調理盤約8秒，加熱後趁還熱時，將調理盤翻面，把 17 的底部壓在調理盤上，讓底部稍微熔解變平。

19 用竹籤戳穿中間，開出燭芯用的洞（左圖），穿過燭芯（中圖），用電烙鐵稍微熔解作品底部燭芯周遭的蠟，等蠟凝固，固定好燭芯（右圖）。最後把燭芯剪成喜歡的長度即可。

蓮藕

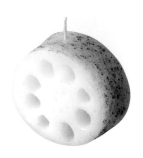

成品圖 >>> P.24
難易度★★☆

材 料

基底用蠟材　55克〈石蠟100％〉、顏料〈白＋黃＋棕〉
沙粒（深淺兩色）／適量（做法參照 P.29）
燭芯／事先過蠟的三股編織燭芯〈2×3＋2〉（過蠟的方法可參照 P.27）

工 具

紙杯、三種尺寸的吸管（大：直徑 10 公釐、中：直徑 8 公釐、小：直徑 4 公釐）、油性黏土、擀麵棍、電子秤、鍋子數個、IH 爐、打蛋器、棒狀水銀溫度計、剪刀、離型劑、調理盤、筆（中）、尖嘴鉗、衛生紙、鑽孔刀、銅刷、熱風槍、針、電烙鐵

▍製作蓮藕的模具

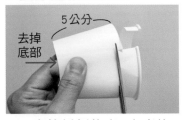

1　去掉紙杯的底，在高約 5 公分的位置剪去多餘的部分。

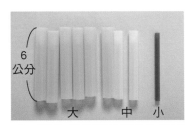

2　將代表蓮藕通氣孔的吸管如圖片剪好：6 公分長的大吸管 6 根、中吸管 2 根、小吸管 1 根。剪吸管時，盡量保持切面平整。

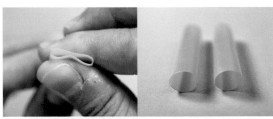

3　將 6 根大吸管的其中 2 根用手指壓扁，使吸管變成偏橢圓形。

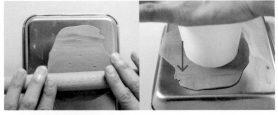

4　將油性黏土放在調理盤背面上，用擀麵棍擀成比紙杯底部的直徑略大（左圖），再把紙杯底部從上按壓進黏土中（右圖）。

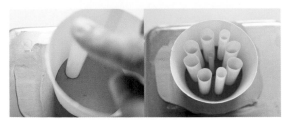

5　將吸管一根根插進紙杯底部的油性黏土中，右圖是插完所有吸管的樣子。

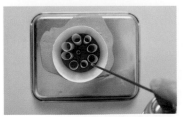

6　將離型劑噴在紙杯內側。油性黏土和吸管的側面也要噴，之後比較好脫模。

▌製作基底

 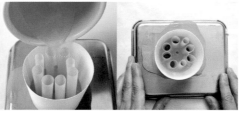

7 準備基底用蠟材（將石蠟放入鍋中加熱熔解，混入顏料），把鍋子從 IH 爐上拿下，放置到蠟材表面出現薄膜，用打蛋器稍微攪拌，將其中一半立刻倒入紙杯中。拿起調理盤輕敲桌面（右圖），讓蠟材確實流入吸管與吸管之間的縫隙。

8 接著再馬上把剩下的一半蠟材倒入 7 裡，用和 7 一樣的要訣，讓蠟材確實流入吸管和吸管之間的縫隙後，放入冰箱，讓蠟材完全冷卻。

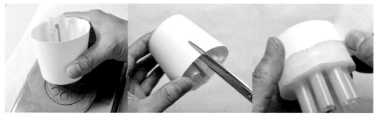 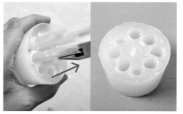

9 從調理盤底部的油性黏土上取下紙杯，在紙杯側面剪一刀，撕破紙杯，取出蠟材。

10 取出吸管。用尖嘴鉗夾住吸管，用力拔出吸管。若還是拔不出來，就扭轉尖嘴鉗來拔。

▌營造寫實的質感

 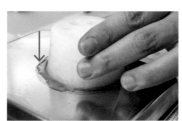

11 用 IH 爐加熱調理盤約 8 秒（依盤子大小時間可調整）。加熱過頭調理盤會冒煙，所以加熱時絕對不能移開視線，並遵守加熱時間。

12 趁有餘溫時將調理盤翻面，蠟材未接觸油性黏土那面貼上調理盤，使稍微熔解。蠟材凝固時會稍微收縮，切面會產生些凹陷，這個步驟可改善切面凹凸不平。

13 在 12 之後，用衛生紙拭去沾附在蓮藕切面的液狀蠟（左圖），並拭去沾附在調理盤上的蠟（右圖）。小心不要燙傷。

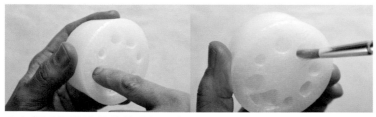 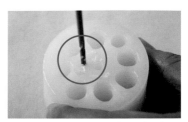

14 把手指戳進蓮藕的通氣孔中，修整形狀（左圖），用乾的筆清除沾附在孔內的多餘蠟材（右圖）。重複 11 ～ 14，直到切面上的凹陷變得不明顯為止。

15 再用鑽孔刀在切面的中間附近，開出 5 ～ 6 個小洞。

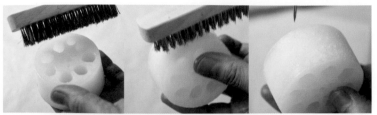

16 　用銅刷輕敲蓮藕的正反面，並確實地敲打側面。側面上還要再
　　用針戳出一些小洞（右圖）。

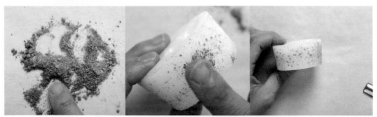

17 　將兩種顏色的沙粒混合，塞入 16 的側面。塞完後，從較遠處用
　　熱風槍（設定在 LOW）稍微吹熔表面，固定沙粒。

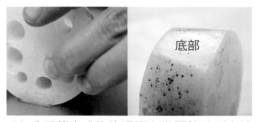

18 　為了讓完成後的蠟燭在當擺飾時不會滾
　　動，要將側面的一部分弄平。依照 11～
13 的要訣，將調理盤加熱 8 秒，把側面的一
部分熔解，做出一個平面，然後拭去多餘的蠟

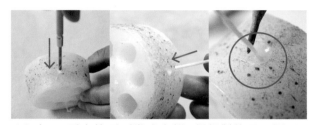

19 　把 18 弄出的平面當成底部，從相對的另一側，用
　　鑽孔刀開出燭芯用的洞（左圖），穿過燭芯（中圖），
用電烙鐵稍微熔解作品底部燭芯周遭的蠟，等蠟凝固，
固定好燭芯（右圖）。最後把燭芯剪成喜歡的長度即可。

／做出變化款

蓮藕薄片

用少量蠟材參照 1～15
的步驟製作即可。燭芯
加裝在切面上。將其中
一部分作品切掉（如右
側的蓮藕），做成被咬
過的樣子。

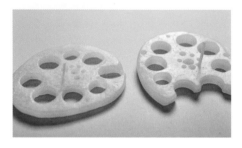

香菇

成品圖 >>> P.25
難易度 ★★☆

材料

基底用蠟材　　　　30克〈石蠟100%〉、顏料〈白＋黃＋棕〉
本體上色用蠟材①　15克〈石蠟100%〉、顏料〈黑＋棕＋橘〉
本體上色用蠟材②　15克〈石蠟100%〉、
　　　　　　　　　　顏料〈黑（較多）＋棕＋橘〉
燭芯／事先過蠟的三股編織燭芯〈3×3＋2〉
（過蠟的方法可參照 P.27）

工具

電子秤、鍋子數個、IH爐、棒狀水銀溫度計、矽膠模具、吹風機、剪刀、圓形的餅乾模（直徑3.3公分）、大頭針、木柄錐、針、電烙鐵、筆（小）、雕刻刀（圓刀）、銅刷、熱風槍

▍製作基底

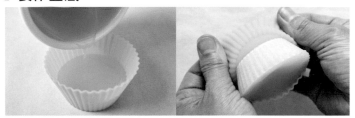

1　準備基底用蠟材（將石蠟放入鍋中加熱熔解，混入顏料），倒入矽膠模具中，等蠟材的硬度變得像羊羹，從模具中取出。

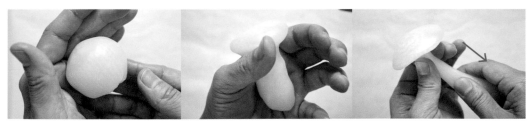

2　用吹風機吹暖1，同時用手掌心將1握成球狀，製作出香菇的菇傘和菇柄。一邊拉長蠟材，一邊製作出菇柄（右圖）。

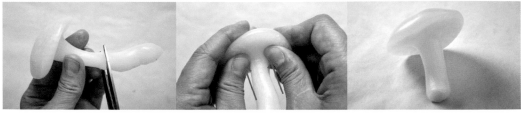

3　將菇柄剪成適當的長度（左圖），用手指壓凹菇傘內側（中圖）。

▌營造寫實的質感

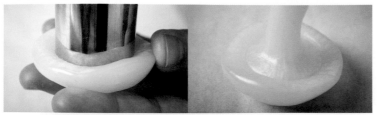

4 用餅乾模壓在菇傘內側，壓出圓形的凹痕。這時要順便將餅乾
模周遭（外側）的蠟材捏成圓潤飽滿（左圖）。完成後取下餅
乾模（右圖）。

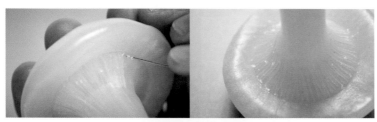

5 用大頭針仔細地在 4 的餅乾模壓出的圓形凹痕內側劃上線條，
做出菇傘內側的皺摺（左圖）。若刻劃時產生太多蠟材屑，可以
拿乾燥的筆刷掉。

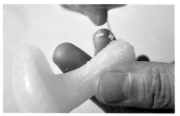 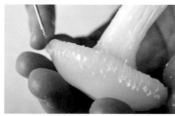 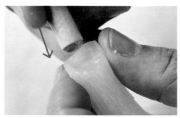

6 在菇柄上也用大頭針劃出　　7 用木柄錐在菇傘邊緣劃出　　8 用木柄錐的柄底壓凹菇柄
　許多線條，做出絨毛的質感。　　　深深的凹痕。　　　　　　　　的底部。

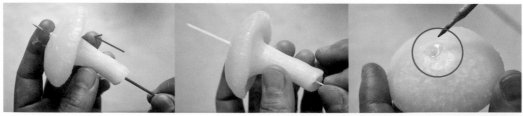

9 用針在中間開出燭芯用的洞（左圖），穿過燭芯（中圖）。在菇柄側留下較長的燭芯，用電烙
鐵稍微熔解菇傘頂部，等蠟凝固，固定好燭芯（右圖）。完成後將燭芯剪成喜歡的長度。

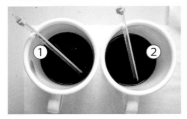

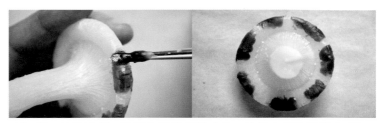

10 準備本體上色用蠟材①、②（將石蠟放入鍋中加熱熔解，混入顏料）。

11 等9完全冷卻，從菇傘邊緣開始上色。先用小支的筆塗上65～70℃的色①。如圖片般中間保持一定間隔，塗上顏色。

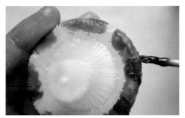

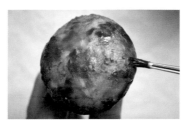

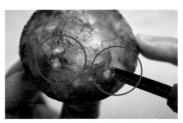

12 用小支的筆在11沒塗到處塗上65～70℃的色②。藉由塗上深淺不同的顏色，營造自然的質感。

13 傘頂先塗上65～70℃的色①，留下部分不塗，再將65～70℃的色②塗在這些留白處。以深淺色呈現香菇的外觀。

14 用圓刀在傘頂各處挖出一些刻痕，模擬香菇的外觀。

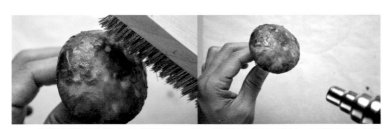

15 用銅刷輕敲菇傘的頂部和四周，從較遠的距離外，用熱風槍（設定在LOW）吹熱菇傘,讓菇傘稍微熔解,在表面做出細微的凹凸。

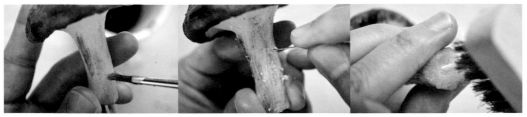

16 用小支的筆在菇柄上的某些部分塗上色①和色②，故意塗成顏色斑駁不均（左圖）。最後再用大頭針劃一次線條，呈現表面的絨毛（中圖），並以銅刷輕敲底部即可（右圖）。

朱雀文化手作精選推薦
達人不藏私分享

刺繡與編織

Hands064
可愛療癒的貓咪刺繡300款
14 種基本技法 step by step 教學，喵星人隨手也能繡

◎作者／楊孟欣、林倩誼、施樺珺、郭芊伶
◎定價／ 399 元
送給貓奴與刺繡愛好者的貓咪刺繡圖案！集合 4 位刺繡達人獨家設計，300 個雜貨風、可愛風、寫實風作品大集合。

Hands060
我愛狗狗刺繡380選
7 位刺繡名師設計！送給所有狗爸媽的愛犬主題圖案

◎作者／歐克桑納‧可可芙基娜等
◎定價／ 380 元
有些人透過照片記錄家中愛犬；有些人以圖畫繪出狗狗的樣貌；本書特別推薦狗爸媽和喜愛刺繡的人，用「刺繡圖案」描繪出狗狗的每一刻。

Hands042
不只是繡框！
100 個手作雜貨、飾品和生活用品

◎作者／柯絲蒂‧妮爾
◎定價／ 360 元
本書教你如何混搭刺繡、鉤針編織、貼花、拼布、版畫、網板印刷，創造出獨一無二的作品，以及用彩繪、染色、拼貼、膠帶來裝飾繡框。

Hands041
純手感北歐刺繡
遇見 100% 的瑞典風圖案與顏色

◎作者／卡琳‧荷柏格妮爾
◎定價／ 350 元
本書從瑞典傳統的刺繡手工藝中獲取靈感，精選出 8 種經典的瑞典傳統刺繡樣式，創造出現代流行的鮮活圖案與配色作品。

Hands038
插畫風可愛刺繡小本本
旅行點滴 VS. 生活小物～玩到哪兒都能繡

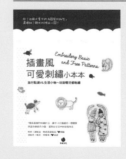

◎作者／娃娃、潘
◎定價／ 250 元
只要學會書中 7 種最基礎的刺繡針法，10 分鐘就能繡好一個圖案。將這些療癒系小圖，運用在生活中的每個角落！刺繡 X 插畫，用刺繡來記錄生活和旅行。

Hands055
小型狗狗最實穿的毛衣＆玩具＆雜貨
31 款量身訂做的上衣、背心、洋裝、帽子、領圍和用品

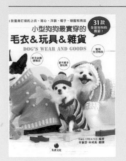

◎作者／ E&G CREATES
◎定價／ 320 元
本書是以小型室內犬為主角，用棒針或鉤針編織 31 款狗狗最愛的編織作品，包括必備暖暖衣、玩具，以及散步提袋、毛線墊等實用生活用品。

Hands054
風靡全球的療癒系編織娃娃 lalylala
用毛線鉤出蝴蝶、鍬形蟲與蝸牛等小昆蟲們，超有趣、超可愛、超想織！

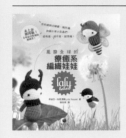

◎作者／莉迪亞・特雷澤爾
◎定價／380 元
lalylala 娃娃是網路上最紅的編織娃娃，本書以童話故事場景，設計出毛毛蟲、蝴蝶、蒼蠅、甲蟲寶寶、蚜蟲及鍬形蟲等昆蟲編織作品。

Hands052
鉤針版・立體造型動物毛線帽

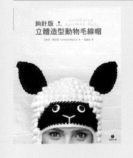

◎作者／凡妮莎・慕尼詩
◎定價／399 元
本書集合 15 款歐美最流行的動物帽子，都有成人和兒童兩種製作尺寸，親子情都適合。以鉤針製作織法簡單，1～3 天即可完成一頂毛線帽。

Hands050
世界上最可愛的貓咪毛線帽
30 款給貓主子的棒針及鉤針編織帽

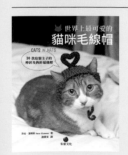

◎作者／莎拉・湯瑪斯
◎定價／350 元
本書共 30 款專為貓咪設計的百變風格帽子，分成「鉤針編織」、「棒針編織」兩大類。只要準備 1 球毛線、鉤針或棒針，貓奴也能巧編織！

Hands049
用兩色毛線編織帽子、脖圍、圍巾、手套、斗篷

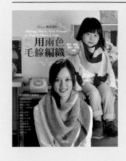

◎作者／Irene 林美萍
◎定價／320 元
帽子、脖圍、圍巾、手套、斗篷、披肩、小背袋嚴選 46 款秋冬經典手織單品，每天都能穿搭！兩種尺寸標記，成人、兒童皆適合，實用性高。

Hands048
超立體・動物造型毛線帽
風靡歐美！寒冬有型，吸睛又保暖

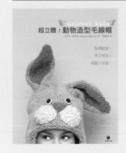

◎作者／凡妮莎・慕尼詩
◎定價／380 元
本書包含 15 頂有趣又獨特的動物編織帽子，每一頂帽子的設計都有小孩以及大人的尺寸，實用性高。小朋友、大人戴起來都無敵搶眼。

Hands039
超簡單毛線書衣
半天就 OK 的童話風鉤針編織

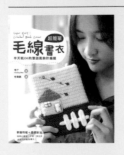

◎作者／布丁
◎定價／250 元
作者分享鉤針書衣作品，以基本針法鉤織好整片書衣，再將各種圖案、配色的織片縫在書衣正反兩面，就能設計出獨特的成品。

朱雀文化手作精選推薦
達人不藏私分享

Hands053
天天用得到的 100 個手作環保袋＋實用小包包

專為「購物、出遊、日常」設計，手縫、縫紉機均可，詳細圖解＋原寸紙型光碟＝實用包袋珍藏版

◎作者／楊孟欣
◎定價／ 450 元
花色、尺寸、材質自己決定，製作獨特的環保袋！最夯的手提飲料杯袋、午餐便當袋、收納袋，100 款天天都能用的包袋，看書自己做！

Hands051
達人親授，絕不 NG 款帆布包

托特包、後背包、手拿包各種人氣款包袋＆雜貨＆帽子

◎作者／楊孟欣
◎定價／ 380 元
本書包含托特包、後背包、手提包、書包、馬鞍包、化妝包，還有圍裙、壁掛袋、帽子等，最詳盡的楊式縫紉教學，新手自學也 OK ！

Hands044
從少女到媽媽都喜愛的 100 個口金包

1000 張以上教學圖解＋原寸紙型光碟，各種類口金、包款齊全收錄

◎作者／楊孟欣
◎定價／ 530 元
本書以口金包為主題，共 100 款美觀＆實用兼具的各類包款，肩背包、後背包、手提包、手拿包、手機袋、文具袋和零錢包等，品項豐富。

Hands040
手作族最想學會的 100 個包包 Step by Step

1100 個步驟圖解＋動作圖片＋版型光碟，新手、高手都值得收藏的保存版

◎作者／楊孟欣
◎定價／ 450 元
哇！ 100 個包包大集合，每一款都好想做做看用用看！托特包、醫生包、波士頓包、英倫包、小鳥包、水桶包、貝殼包，暢銷款式全都收錄！

Hands047
超可愛不織布娃娃和配件

原寸紙型輕鬆縫、簡單做

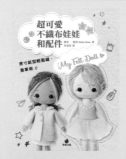

◎作者／雪莉・唐恩
◎定價／ 380 元
12 種娃娃搭配 40 款精巧配件，可自由搭配晚宴裝、小外套、蓬蓬裙、小皮包、小花籃、高跟鞋等等，創造屬於自己風格的娃娃！

Hands043
用撥水＆防水布做提袋、雨具、野餐墊和日常用品

超簡單直線縫，新手 1 天也 OK 的四季防水生活雜貨

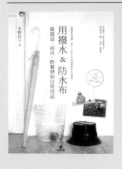

◎作者／水野佳子
◎定價／ 320 元
本書以撥水布、防水布為主，為所有喜愛縫紉的讀者設計多款居家、外出或休閒娛樂都適用的防水生活雜貨；詳細的做法縫紉新手也能體驗。

裁縫與插畫

Hands061
城市旅行速寫！台灣
範例＆畫本二合一，代針筆、原子筆、鋼珠筆多種筆都能畫

◎作者／陳志忠
◎定價／ 360 元
台灣，具有獨特的自然風景、傳統藝文和知名美食。本書從各個角度，選出 100 個值得自己旅行體驗，或是分享給友人的絕佳旅遊景點。

Hands059
城市旅行速寫！日本
用代針筆＋淡彩手繪插圖，記錄旅途中的點滴回憶畫

◎作者／ Yuma 吳由瑪
◎定價／ 360 元
去日本購物、觀光、吃美食、逛美術館、飽覽名勝！在旅程中體驗人文、風景、名勝和街景，並以淡彩、代針筆速寫日本旅途中的回憶。

Hands058
城市旅行速寫！法國
11 種鋼珠筆基本技法教學＋繪圖順序建議，新手也能現學現畫

◎作者／林倩誼
◎定價／ 320 元
不管你已經去過或正要計畫法國之旅，請跟隨書中精選的 100 個景點、藝術、美食、街景和人物，從不同的角度，與法國來一場心靈交流。

Hands046
可愛雜貨風手繪教學 200 個
手繪圖範例＋ 10 款雜貨應用

◎作者／ APRIL 李尚垠
◎定價／ 320 元
專為沒有繪圖基礎的新手設計，可用色鉛筆、原子筆、麥克筆、繪圖板、photoshop 軟體，只要 3 ～ 6 個步驟，就能學會 200 個手繪圖。

Hands046
一直畫畫到世界末日吧！
一個插畫家的日常大小事

◎作者／閔孝仁
◎定價／ 380 元
這是多年來熱愛自己工作的插畫家閔孝仁的故事，裡面塗塗畫畫著作者七年來的喜怒哀樂；但希望這本書能幫助到認真孤軍奮鬥中的插畫家，以及想成為插畫家的人。

M026
帶 1 枝筆去旅行
從挑選工具、插畫練習到親手做一本自己的筆記書

◎作者／王儒節
◎定價／ 250 元
鉛筆、鋼珠筆、原子筆、簽字筆……只要帶著 1 枝筆和本子，走到哪畫到哪，讓生活和旅途中處處充滿手繪的驚奇！

水果＆蔬菜造型蠟燭

仿真度 100%，日本名師傳授獨家調色配方、製作細節和訣竅

		STAFF		
作者	兼島麻里			
翻譯	Demi	美術設計	釜內由紀江（GRiD）	
美術完稿	鄭雅惠		五十嵐奈央子（GRiD）	
編輯	彭文怡	攝影	加藤新作	
校對	連玉瑩		吉田篤史（步驟圖）	
企畫統籌	李橘	造型陳列	鍵山奈美	
總編輯	莫少閒	編輯	飯田充代	
出版者	朱雀文化事業有限公司			
地址	台北市基隆路二段 13-1 號 3 樓	攝影協力		
電話	02-2345-3868	AWABEES	+81-3-5786-1600	
傳真	02-2345-3828	TITLES	+81-3-6434-0616	
劃撥帳號	19234566 朱雀文化事業有限公司	UTUWA	+81-3-6447-0070	
e-mail	redbook@hibox.biz			
網址	http://redbook.com.tw			
總經銷	大和書報圖書股份有限公司 (02)8990-2588			
ISBN	978-986-99736-4-9			
CIP	999			
初版一刷	2021.04			
定價	380 元			

出版登記 北市業字第 1403 號

YASAI TO KUDAMONO NO CANDLE by Mari Kaneshima
Copyright © 2019 Mari Kaneshima
All rights reserved.
Original Japanese edition published by Seibundo Shinkosha Publishing Co., Ltd.
This Traditional Chinese language edition is published by arrangement with
Seibundo Shinkosha Publishing Co., Ltd., Tokyo in care of Tuttle-Mori Agency, Inc., Tokyo
through LEE's Literary Agency, Taipei.

About 買書

●實體書店：北中南各書店及誠品、金石堂、何嘉仁等連鎖書店均有販售。建議直接以書名或作者名，請書店店員幫忙尋找書籍及訂購。

●●網路購書：至朱雀文化網站購書可享 85 折起優惠，博客來、讀冊、PCHOME、MOMO、誠品、金石堂等網路平台亦均有販售。

●●●郵局劃撥：請至郵局窗口辦理（戶名：朱雀文化事業有限公司，帳號 19234566），掛號寄書不加郵資，4 本以下無折扣，5 ～ 9 本 95 折，10 本以上 9 折優惠。